家庭美術館・美術家傳記叢書

明心・墨采／文 霽

國立台灣美術館 策劃　　藝術家出版社 執行

照耀歷史的美術家風采

「家庭美術館——美術家傳記叢書」於民國八十一年起陸續策劃編印出版，網羅二十世紀以來活躍於藝術界的前輩美術家，涵蓋面遍及視覺藝術諸領域，累積當代人對前輩美術家成就的認知與肯定，闡述彼等在我國美術史上承先啟後的貢獻，是重要的藝術經典，同時，更是大眾了解臺灣美術、認識臺灣美術家的捷徑，也是學子及社會人士閱讀美術家創作精華的最佳叢書。

美術家的創作結晶，對國家社會以及人生都有很重要的價值。優美的藝術作品能美化國家社會的環境，淨化人類的心靈，更是一國文化的發展指標，而出版「美術家傳記」則是厚實文化基底的重要工作，也讓中華民國美術發展的結晶，成為豐饒的文化資產。

Artistic Glory Illuminates History

In order to organize the historical archives of Taiwan art, *My Home, My Art Museum: Biographies of Taiwanese Artists*, a consecutive series that recounts the stories of various senior artists in visual arts in the 20th century, has been compiled and published since 1992. Accumulating recognition and acknowledgement for their achievement and analyzing their contributions to the development of art in our country, it is also a classical series of Taiwan art, a shortcut to understand the spirit and Taiwanese artists, and a good way for both students and non-specialists to look into the world of creative art.

Art creation has important value for the country and society from which it crystallizes, and for the individuals who create or appreciate it. More than embellishing our environment and cleaning our minds, a fine work of art serves as an index of the cultural status of a country. Substantiating the groundwork of our cultural progress, the publication of these artist biographies consolidates the fine arts development in the Republic of China, turning it into a fecund cultural heritage.

Wen chi

目次 CONTENTS

家庭美術館・美術家傳記叢書
明心・墨采／文　霽

5

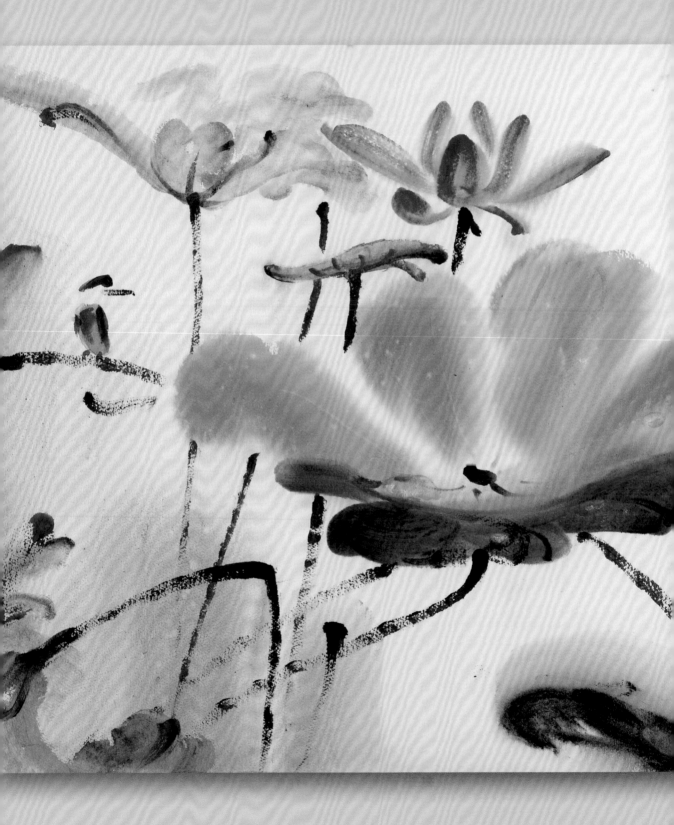

文霽，〈雙嬌〉（局部），2004，水彩、壓克力，58×114cm。

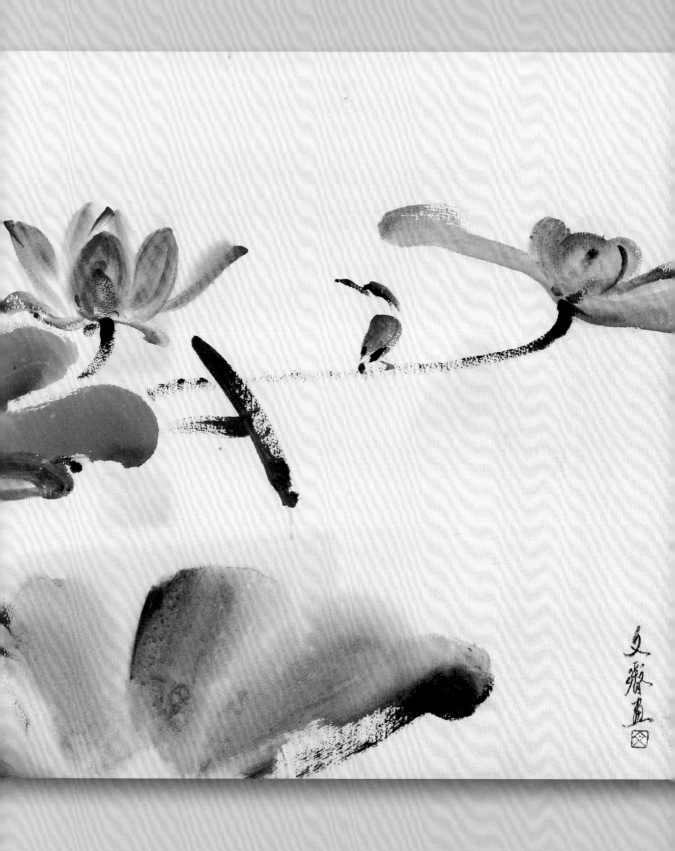

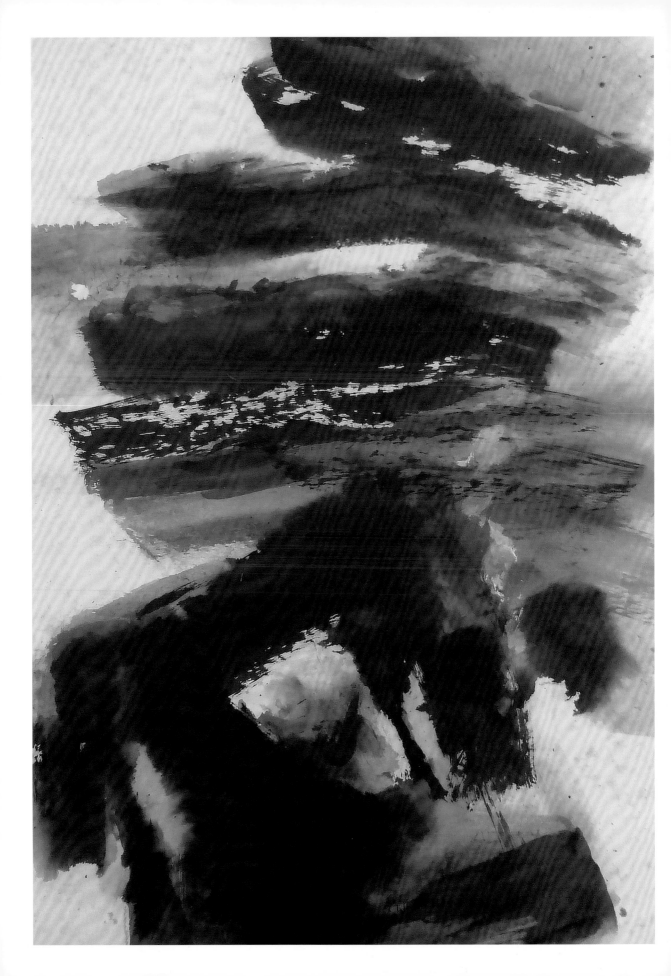

1.

年少歲月與藝術啟蒙

文霽出生於書香門第，從小受到秀才祖父與擅長女紅的母親影響，喜歡書寫塗鴉。因為戰事爆發，他在年少即離鄉背井，由北而南，奔波受難，在幾次更換學校中學習，直到 1950 年二十七歲時，才在國立第一僑民中學（今海南華僑中學）完成高中學業。

[本頁圖]
1950 年，文霽初到臺灣時留影。

[左頁圖]
文霽，〈變則動〉（局部），1979，彩墨、紙本，
120×60cm。

天生愛藝術，得自祖父和母親遺傳

文霽 1924 年出生於中國河北省的東明縣（今已歸於山東省）一個書香門第。祖父文在田是清朝的秀才，飽讀經書，文采斐然。父親文維顯是教育家，在家鄉創辦革心中學，教授國文，以傳道解惑為終生志向。文霽是家中長子，底下尚有兩弟一妹。身為文家的長孫、長子，長輩對他期望很高；從小在祖父督促下背誦《三字經》、《唐詩三百首》、《論語》等古籍。在四合院的住家廳堂裡，他看見祖父寫書法時，也會靠在書桌旁，拿起老人家擱置不用的老舊毛筆，依樣畫葫蘆。

在文霽的記憶中，祖父和藹慈祥而充滿文人氣質。儘管當時他年紀小，把舞筆弄墨都當作遊戲；但每當他親近書寫的老人時，總會感受到一份溫馨體貼。「來來，握住筆……」笑瞇瞇的祖父，總不忘為愛孫準備紙筆，在案邊看他塗鴉，這是文霽難忘的童年往事。

稍長，他到當地的縣立小學就讀，最愛上圖畫課。每週都期待圖畫老師在黑板上，用粉筆示範畫畫。有時畫靜物，有時畫禽鳥，也有時畫風景，他都看得目不轉睛，還將圖樣默記下來。回家後，拿起手邊的鉛筆或毛筆，學老師在課堂所教的筆意作畫。平日他在家塗寫的題材五花八門，舉凡居家所看到的物件或戶外花草都能入畫，有時一連畫了數張都不停手。祖父看到文霽愛寫字又愛畫畫，很是歡喜，直誇讚孫子有天分、有才華。不但鼓勵他多畫，還隨手把愛孫的習作，一張張往身旁的空白牆面上貼，於是，文霽得到祖父的鼓舞，畫得更起勁，畫作一直貼到要爬梯子才能找到空白處，家裡的牆面儼然成為這小小畫家的展覽室。

[左圖]
1931 年出版的《唐詩三百首註疏》書影。

[右圖]
圖為元覆刊宋廖氏世綵堂本的《論語集解》，內容是由魏何晏等人集注的版本，現藏於國立故宮博物院。圖片來源：故宮 Open Data 專區網站。

文霽談起祖父與他相處的歲月時，眼裡閃爍著輕輕淚光。他淺笑著說：「那些日子確實令人懷念！」事實上，他不但想念祖孫同樂的童年，隨著年歲增長，也不時會想起母親和她的美好手藝。

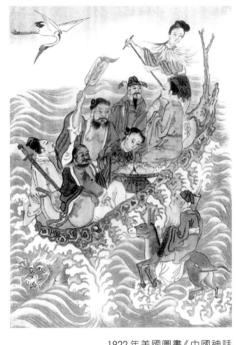

文霽的母親擅長繡花和剪紙，並聞名於鄉里。他小時候，常坐在母親身旁看她繡花或剪紙。母親的手藝纖巧，運針帶線，表現在衣服、帽子、被面、肚兜等用品上，各式各樣花鳥和吉祥圖案，不但秀麗精緻，花鳥更是栩栩如生。

在窗花部分，他母親也是傳承了這一項中國古老民間藝術的精美技藝，和鄉民在逢年過節或婚喪嫁娶時，都會準備剪紙點綴門窗、牆柱或屋鏡，祈禱平安如意。一般製作剪紙都會使用剪刀或刀刻，先起草圖，然後標示剪去和保留的地方，再用剪子或刀刻。文霽記得他母親做剪紙，即便多麼繁複的題材，事先都從未畫稿。她常剪的題材包括福祿壽喜、吉祥鳥獸等，也有一些例如「八仙過海」、「麒麟送子」等民間傳說故事。許多親朋好友都會特地上門求她的作品，尤其每逢過年時，更是應接不暇。他認為自己對藝術的熱愛，除了蒙受祖父的教誨與鼓勵，有一部分應是得自母親的遺傳。

1922 年美國圖書《中國神話與傳奇》（Myths & Legends of China）的「八仙過海」插圖。

家鄉與少年，同屬顛沛流離命運

1937年7月7日，位在北京西南的盧溝橋發生「七七事變」，此後日本展開全面的侵華，也開啟了國民政府對日抗戰的史頁。隨著大小戰事一一爆發，文霽家人決定讓他離開家鄉，跟著學校往南避難。那時，他在縣立中學才上了兩年的課，十多歲小孩從未出過遠門，如今卻要和祖父母、父母及弟妹分離，心中萬般不捨；然而長輩把文家的希望都放在他身上，只有從命。他帶著簡單的行囊步出家門時，家人依依送別，那是最後一次見到祖父母、父母及弟妹的面。拭乾淚水，他一人孤獨踏上

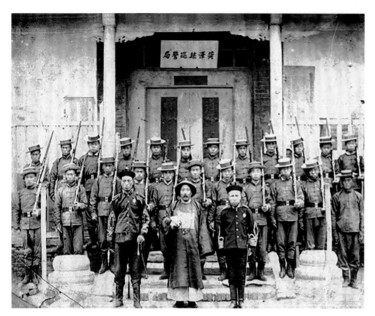

1905 年，清末隸屬於山東的菏澤市巡警局是中國最早成立的現代警察機關。

逃難之路，歷經抗戰與國共內戰，從河北輾轉到臺灣，直到1966年結婚後，才重新有一個屬於他的家。

在漫長而艱辛的烽火漂泊生活裡，文霽不時在睡夢中回到故鄉東明縣，那兒的一草一木和祖父的慈愛，是他堅忍存活下去的鼓舞力量。他說，其實東明縣的行政從屬，從古到今多次轉換，跟他少年四處為家的命運一樣，可以用「顛沛流離」形容。原來東明縣也多次隸屬河北、河南、山東等省分。1963年該縣脫離河南省開封專區，改屬以出產牡丹聞名的山東省菏澤市。

文霽已忘記離開東明縣故鄉的正確年分，他形容，那是有生之年最不想回顧的悲傷歲月，只記得不斷地翻越城鄉，更換落腳之地。記憶所及，第一站是跟著縣立中學的師生逃到河南省的開封，在當地的大明中學就讀，而後轉往江蘇省南京的豫州中學。南京失守後，他跟大夥人前往江西，進入當地的河北臨時中學，沒多久，又是砲火緊催，於是行向廣西的桂林，經柳州到廣州，再前往海南島。其中，因為戰局緊繃，桂林到廣州這一段火車的車廂，被逃難人潮擠爆；他在月臺一時情急，從人群中掙脫，因人高馬大，得以爬上火車的車頂，一路驚險搖晃，直到抵達目的地才鬆一口氣。

游向海口市，完成高中學業

「在戰亂中，無法預測生死。前途在一片渺茫中，捉不到邊

際。」文霽回憶說，他抵達廣州後，也無安寧之日，只好繼續避難。從廣州搭船到海南島海口市的行程更是搏命前進。原來，當時大輪船無法進入海口市的港口，他所搭乘的輪船只能停在外海，再由小船接駁前往陸地；不料接駁的小船行到半途，可能是超載或船身老舊，竟然翻覆了，乘客全都落海；幸虧他會游泳，才保住性命。因為有此驚險的遭遇，爾後他要求兩個兒子和孫子都要學會游泳。

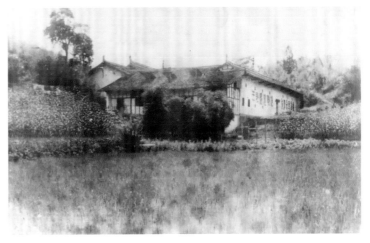

　　文霽再一次逢凶化險，從海面順利游上岸後，不久便恢復流亡學生的生活，在海口市的國立第一僑民中學繼續學業。1950年隨海南特區行政長官公署從海口市撤退，經香港輾轉到臺灣。

　　在只有今朝，不敢奢望有明天的逃難日子裡，文霽的課堂學習斷斷續續，課程五花八門，但都未能留下深刻的學識痕跡。在戰亂時候流浪異鄉，紙筆顯得無比珍貴，從小接受祖父與母親藝術薰陶的他，懷念著年少寫字塗鴉的美好景象，只有藉著樹枝或石塊在地上寫字畫圖。當年戰事接踵，滿目瘡痍的景象，似乎無一足以感動他的心懷，他就書寫一些曾經背誦的詩詞，畫一些花鳥走獸，筆畫之間牽動著他對家鄉親人的思念。這一段往事在他的心上依然刻印著無法抹去的哀愁。

13

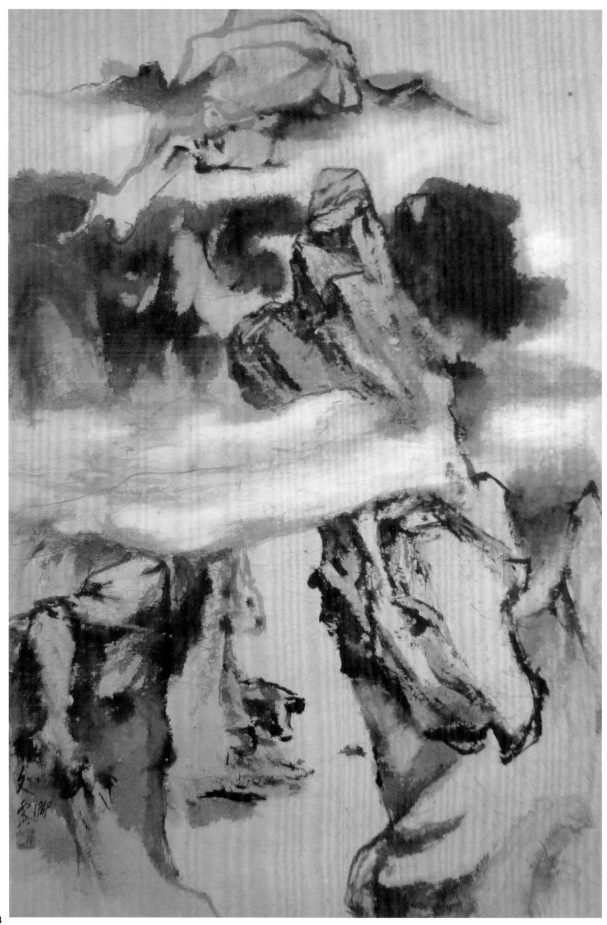

2.

自我研修與美術教育

文霽從少年時代嚮往藝術，學習過程幾經波折；流亡學生時期在書店閱讀《芥子園畫譜》、《子愷漫畫》等豐子愷出版品，1950年到臺灣後，拜師水彩名家馬白水，進入臺灣省立師範學院藝術系（今國立臺灣師範大學美術學系）就讀，接受山水畫名家黃君璧等人的教誨。名師的指導加上自我鞭策，奠定了藝術創作的基礎。

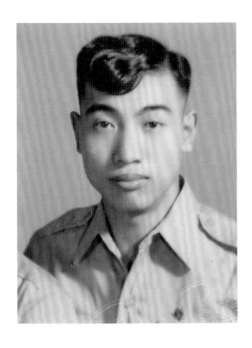

[本頁圖]
1955年，文霽就讀臺灣省立師範學院時的照片。

[左頁圖]
文霽，〈谷〉（局部），年代未詳，彩墨、紙本，
95×62cm。

書店初體驗：遇見《芥子園畫譜》

　　文霽從小在祖父和父親的薰陶之下，熱愛讀書；然而河北省東明縣家鄉的文化出版風氣，比起北平（今北京）或上海還是有一段落差。他在家鄉甚至未曾進過書店，平日使用的書籍，也都僅是課本或家裡舊藏。當中日戰事爆發，局勢緊急時，他隨著學校撤退到南方，在廣西省桂林看到書店時驚喜不已。剎那間竟忘卻旅途的艱辛與困頓。就在這個時候，他頭一次翻閱《芥子園畫譜》，當時對藝術滿懷憧憬，正苦於無從私學，對美術學習抓不著頭緒的文霽，發現書店帶給他莫大的希望，《芥子園畫譜》的三兄弟作者王概、王蓍、王臬都成為他的「老師」。後來他才知道包括齊白石（1864-1957）、黃賓虹（1865-1955）、傅抱石（1904-1965）等中國近代畫家早年也都把此書當作學習範本。

　　《芥子園畫譜》是清朝康熙年間的一部著名畫譜，全書有四卷，分別是：卷一的〈序〉、〈樹譜〉、〈山石譜〉；卷二的〈人物屋宇譜〉、〈摹仿各家畫譜〉、〈橫長各式〉、〈宮紈式〉、〈摺扇式〉、〈增廣名家畫譜〉；卷三的〈蘭譜〉、〈竹譜〉、〈梅譜〉、〈菊譜〉；卷四的〈翎毛、花卉譜〉、〈增廣名家畫譜〉。

[左圖]
納爾遜．阿特金斯藝術博物館（The Nelson-Atkins Museum of Art）展出的《芥子園畫譜》書影。

[中圖]
《芥子園畫傳》中示範山間雲流畫法的頁面。

[右圖]
早年出版的《芥子園畫傳》中分析倪瓚山水畫的頁面。

　　四卷詳細介紹中國山水畫、梅蘭竹菊畫，以及花鳥蟲草繪畫的各種技法，書名取自該畫譜主編沈因伯（字心友）岳父李漁（1611-1680）在南京的別墅「芥子園」。李漁為明末清初有名的文學家、戲曲家、園林建築設計師，生前倡導生活美學。出自李漁手下的園林設計，皆以山石、窗欄、聯匾取勝。1668年，有名的「芥子園」別墅建造完成。以此別墅命名的《芥子園畫譜》作為一套傳統繪畫教材，流傳至今影響甚遠，當年因李漁的鼎力支持才得以成書。

　　《芥子園畫譜》又名《芥子園畫傳》，當年作者王氏三兄弟，是根據主編沈因伯所藏的明末畫家李流芳（1575-1629）的四十三幅畫稿，加以補繪完成。李流芳擅長山水，傳世作品有〈檀園墨戲圖〉、〈西湖煙雨圖〉等，現今分別藏於北京故宮博物院和天津博物館，近代畫家黃賓虹等人的山水畫皆受他影響，從《芥子園畫譜》卷一的〈樹譜〉和〈山石譜〉便可見到中國山水畫技法之皴法介紹。

　　文霽指出，「皴法」是表現山水畫山石、峰巒、樹皮脈絡紋理的畫法；作畫時先勾勒輪廓，再用淡墨側筆處理表面，因有不同的形式，逐漸形成皴擦的筆法。中國畫獨特專有的「皴法」用來表現峰巒、山石、樹皮的脈絡、紋路、質地、陰陽、凹凸、向背。種類有錘頭皴、披麻

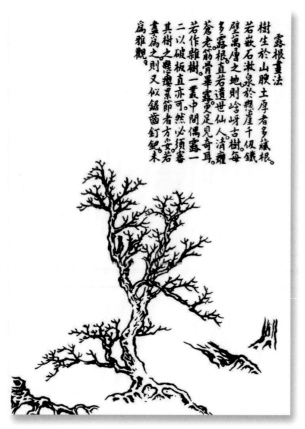

《芥子園畫譜》中樹木的露根
畫法示範。

皴、亂麻皴、芝麻皴、大斧劈皴、小斧劈皴、卷雲皴、雨點皴、彈渦皴、荷葉皴、礬頭皴、骷髏皴、鬼皮皴、解索皴、亂柴皴、牛毛皴、馬牙皴、點錯皴、豆瓣皴、刺梨皴、破網皴、折帶皴、泥裡拔釘皴、拖泥帶水皴、金碧皴、沒骨皴、直擦皴、橫擦皴等。

　　早年文霑熟讀《芥子園畫譜》時，對書中所介紹的「亂柴皴」特別感興趣。「亂柴皴」顧名思義，其皴法宛如柴枝亂疊，又名「破網皴」，是從解索皴、荷葉皴等皴法演變而來，表現受雨水沖積的山脊樣貌。這種看似雜亂無章的筆法其實亂中有序，也足以呈現畫者灑脫個性、不受形限的藝術表達方式。根據清朝畫評家鄭績所繪撰的《夢幻居畫學簡明》說法：「亂柴筆壯而勁，有枯枝折斷之意。筆勢率直如柴經秋霜。石之陰處皴密而粗，彷彿重堆柴頭。石之陽處皴疏而細，儼然斜插柴枝。直筆中參以折筆，筆筆用力，即筆筆是骨。」文霑對此皴法最大心儀之處，便在於那種真率奔放而帶著抽象的筆勢特質。他日後從事抽象水墨創作，便是先由中國山水畫基礎下苦功，對此皴法深入琢磨，求新求變，終於有成。

紙上賞畫：迷上豐子愷

　　文霑在桂林避難時，於當地書店看到一些未曾見過的美術書籍和畫冊，其中最讓他感興趣的，除了《芥子園畫譜》，便是豐子愷（1898-1975）的作品和他的人生感懷文章。豐子愷才華橫溢，集多種藝文成就於一身，是中國現代有名的漫畫家、文學家、藝術教育家和翻譯家。他十七歲進入杭州的浙江第一師範（今浙江省杭州高級中學），在五年

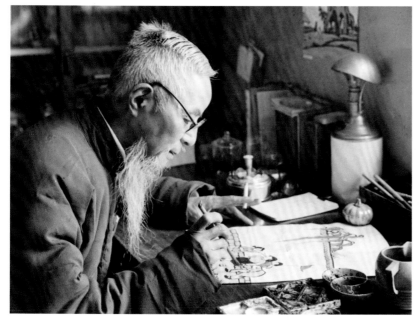

就學期間，李叔同（弘一法師，1880-1942）曾擔任他的圖畫和音樂課教師，李叔同的人品與博學多能讓他終生崇敬，也是他人生的唯一至高典範。

　　豐子愷在1919年，開始漫畫創作。早期漫畫作品多從現實生活取材，評論者形容他的作品帶有「溫情的諷刺」。後期他的作品以「古詩新畫」呈現。他特別喜歡兒童題材，他的漫畫風格簡易樸實、幽默風趣，卻具深遠意境，也充滿人情溫馨情調。1937年抗戰爆發後，他從江西逃到桂林，後來客居重慶，再隨浙江大學輾轉遷移，在廣西和貴州等地，講授藝術教育和藝術欣賞等課程。

　　文霽在桂林書店初見《子愷漫畫》等豐子愷出版品，立刻為他簡約而傳神的漫畫人物造形吸引，也從他化為文字的語談中，感受到創作者真誠的內心及與人為善的情懷。豐子愷從生活汲取創作素材，看似日常瑣碎之處，卻蘊含深度哲理的美術表現方式，給予文霽很大的啟發。除了漫畫本，文霽也閱讀不少豐子愷的散文集和藝術欣賞圖書。文霽說：「在烽火當中，還能夠在書店閱讀喜愛的書，可說是莫大的奢侈。」

就讀師範學院藝術系

文霽於1950年從海南島到臺灣，那年他二十七歲，有感於「藝術之根源在哲學，藝術乃是與哲學如出一轍的思維實踐。」他渴望在創作的同時，能有機會多接觸藝術哲學；為了生計，另經考試取得國小教師的資格後，在聯勤第四十四兵工廠附設子弟小學謀得一份教職。該小學成立於1950年。當時政府為因應位於中國青島省的兵工署第四十四兵工廠遷臺，設立此小學，讓工廠員工子女就學，1956年四十四子弟學校改名信義國民學校（今臺北市信義國民小學）。文霽在此教書後，逐漸習慣於臺灣的生活，決心從基礎起步，學習美術，1952年進入臺灣省立師範學院藝術系就讀。

臺灣省立師範學院的前身是日治時代「臺灣總督府臺北高等學校」，它也是今天國立臺灣師範大學（簡稱師大）的前身。根據這所學校校史紀錄，臺灣省行政長官公署為培育中等教育師資，於1946年成立具大學位階的臺灣省立師範學院，與臺北高等中學共同使用校地與設備，也互相支援教職員。1945年二戰結束後，國民政府接收臺北高校，改名為「臺灣省立臺北高級中學」。1948年8月，臺灣省立師範學院增

1956年，臺灣師範學院藝術系師生合影。前排：廖繼春（左2）、孫多慈（左3）、虞君質（左5）、黃君璧（左7）、陳慧坤（右5）、莫大元（右6）；中排：馬白水（左5）、林玉山（左7）等。

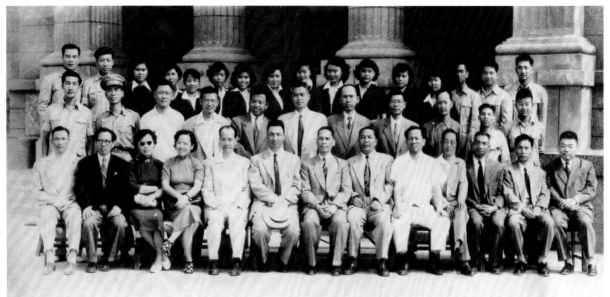

設藝術系。1949年臺北高級中學停止招生，臺灣省立師範學院承繼臺北高級中學的校地、設備、圖書等，以及包括行政大樓、普字樓、禮堂、文薈廳等歷史建築。1955年臺灣省立師範學院改制為臺灣省立師範大學，1967年升格為國立臺灣師範大學。文霽在「臺灣省立師範學院」時代入學，1956年畢業證書上的校名已更改為「臺灣省立師範大學」。

1956年，文霽留影於臺灣省立師範大學校園。

文霽的藝術啟蒙來自祖父與母親，他在師大接受藝術教育時，內心感覺十分踏實，畢竟多年來懷抱的從事美術創作夢想，又往前靠近一步；那時藝術系的師資都是在創作、藝術理論或美術教育等各領域的專業人士，系主任由黃君璧教授兼任。

其他教授有孫多慈（1913-1975）、袁樞真（1912-1999）、虞君質（1912-1975）、莫大元（1891-1981）、廖繼春（1902-1976）、陳慧坤（1907-2011）、趙春翔（1910-1991）、何明績（1921-2002）、馬白水、鄭月波（1907-1991）、林玉山（1907-2004）等。

虞君質的著作——《藝術概論》書影。

在馬白水畫室的日子

文霽對於在師大的求學日子充滿感恩之情。忝為藝術系學生，他既鍾情於學習創作技巧，也對藝術理論課程興趣盎然；當時臺灣重要的文學評論家、藝文理論學者虞君質在系上講授「藝術概論」，他每一堂課都專心聽講，有疑惑並請教虞師。虞君質對此純樸木訥的學生印象深刻。文霽在幾次考試中，更拿近乎滿分的九十九分，博得虞教授稱許，認為大多數學生都排斥理論課程，像文霽這樣好學而投入，著實不容易。

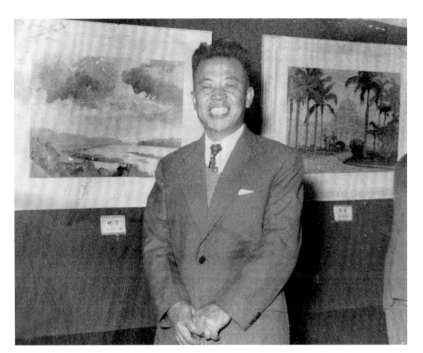

1956年，馬白水留影於臺北中山堂的新綠水彩畫展。

在創作研習的部分，文霽除了得自課堂教學，在課外，他特別受到馬白水（1909-2003）、黃君璧（1898-1991）兩位老師的指點。尤其是馬白水，他利用晚間到馬老師的畫室學畫，前後大約有五、六年時間。出生於遼寧的馬白水年輕時代和文霽一樣飽受戰火折磨，遷徙流離。1937年爆發日本侵華的「七七事變」後，他騎著腳踏車，四處寫生。1948年，他到臺灣旅行寫生，於臺北中山堂舉行個展期間，經臺灣省立師範學院藝術系系主任莫大元邀請前往系上演講，反應熱烈；包括當時在學的楊英風（1926-1997）等在內的學生，聯名請莫大元主任聘他到藝術系任教，他便留在臺灣授課，直到1975年退休。

其實，文霽在聯勤第四十四兵工廠附設子弟小學教書、尚未就讀藝術系時，已開始在馬白水畫室學畫。馬白水畫室位在臺灣省立臺北師範學校（今國立臺北教育大學）旁邊。文霽白天教課，晚上趕往臺北市和平東路二段的馬老師畫室，和他同門的學生包括後來也從事創作的李德（1921-2010）、金哲夫（1929-2019）、高準等。週一到週四畫靜物或抽象畫，週五在家做作業。每逢週六、日，馬老師帶他們到植物園、大稻埕、淡水等地寫生，課程安排得相當緊密充實。

文霽記得當年他收入有限，雖然省吃儉用，學畫費用畢竟是一筆很大開銷，加上不時還得購買畫材和美術參考書籍，經常入不敷出。碰到繳不出學費時，只好向兵工廠附設子弟小學的伙夫借錢。馬老師知道他的窘境後，學費破例打折優待，對於勤學的文霽來說，等於是一種實質的獎勵。

[右頁上圖]
文霽，〈打麻將〉，1967，
水彩、紙本，39.2×54.5cm。

[右頁下圖]
文霽，〈牡丹〉，年代未詳，
水彩、紙本，尺寸未詳。

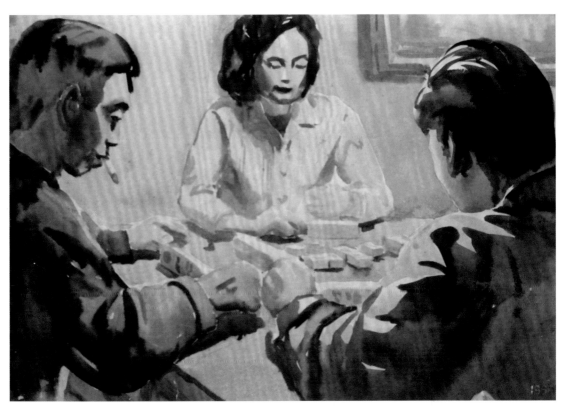

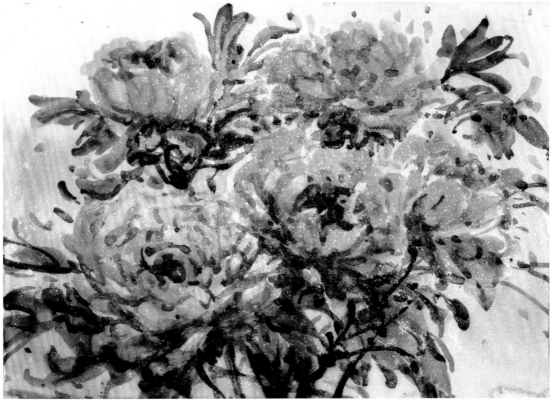

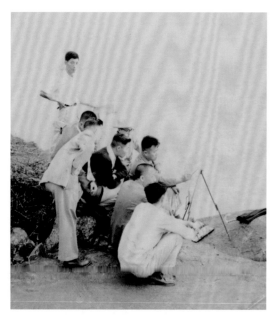

馬白水早年畢業於中國遼寧省立師範專修科，在校內三年學習素描、水彩與水墨，而後的藝術精進全賴觀摩自學。在數十年創作與教學的生涯裡，他倡導「中西古今融會貫通」，自期「以繪畫搭一座溝通中西特質精神的彩墨之橋」。他自我實踐之道，是融合中國筆墨和西方色彩學元素，透過宣紙表現彩墨和留白，呈現東、西不同的媒材所產生的繪畫特色。他對自己一生的畫業列有三部曲，依次是：描寫形象、表現個性、創造思想。文霽指出，馬教授教導學生也有一套法則，從靜物、人物、風景等逐步學習題材。首要是強調思想概念，他會先講解構圖與色彩等理論，並且提醒學生從觀察中深入認識題材，然後再說明技法，自創口訣與圖解，親自示範，等學生完成作品之後，再逐一巡視，提供建議或改正。

文霽進入臺灣省立師範學院藝術系就讀後，馬白水正好也在系上教授水彩畫。他習慣在課堂上不改學生的畫；只有在畫室教學才改學生的畫。有一天，他的學長畫家劉國松（1932-）到馬白水畫室拜訪，正巧老師在教學。他觀摩了一會兒，用羨慕的口吻對馬老師說：「您教他們這麼好呀！什麼都教……還改正他們的畫，我們在課堂上只學到技巧。」文霽當場看到馬老師微笑著回答說：「通常，我是看情形才改學生的畫，有的學生是不喜歡被老師改畫呀！」

馬白水作育英才二十七年，除在學校傳授水彩畫，並應聘主持國立編譯館中小學美術教科書編輯，對臺灣水彩畫教育推展功不可沒。1957年編寫出版《水彩畫法圖解》，印行十版以上，沿用十多年，是臺灣第一本出自畫家之手的國中水彩畫教科書。文霽的作品也被馬老師選用，作為該教材書本中的技法實例之一。

［上圖］
1952年，馬白水（示範作畫者）帶文霽與畫室同學前往淡水寫生。

［下圖］
馬白水編著的美術教科書《水彩畫法圖解》書影。

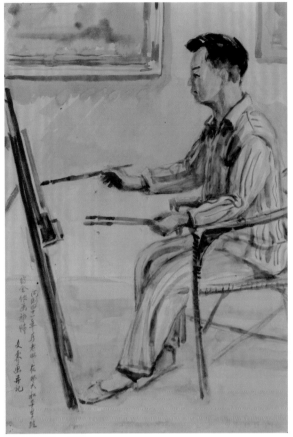

「白雲堂」主人黃君璧的教誨

　　文霽時常講一句話:「年輕時要人助,年歲大要自助,人老了要天助。」他說,這是他人生一路走來的體驗。在他年輕的時候,若沒有人幫助他,命運就會改觀,也不會有現在的文霽,尤其是在當藝術系學生的日子裡,和踏上藝術之路的初期,他蒙受眾多老師如慈父一般的愛護和教導,除了馬白水、黃君璧、陳慧坤等老師都讓他感恩難忘。

　　黃君璧年少時,兼修中西畫,除拜師嶺南名家李瑤屏(1878-1938),並曾在廣州的楚庭美術院進修西畫。他在1949年卸下國立中央大學(今南京大學)教職,隨國民政府移居臺灣,隨即應聘擔任當時臺灣省立師範學院藝術系教授,並接續莫大元,兼任系主任,他在該校二十二年,至1972

1994 年，左起：文霽、陳慧坤、蘇天賜夫婦合影於文霽畫展。

年退休。文霽1952年進入藝術系後正式學習水墨，便起始於黃君璧的教學。黃君璧曾臨摹數百件古代名畫，對傳統繪畫投下功夫至深。在他記憶中，黃君璧教授教導學生在學習西方畫理之前，應先熟識中國傳統筆墨。學山水畫，宜勤練名家皴染技法，深植繪畫根基。此外，多親近自然、多參觀名家展覽、吸收他人創作經驗，才能增進眼界，助勢畫筆。閱讀詩詞古文也是從事水墨創作必要的課業，一方面可以深厚品行修持，一方面則增長作品的內涵與氣質。

「畫家欲窮其妙，必多遊覽名山大川，方知煙雲出沒，峰巒隱顯之態……。」這是黃君璧在他山水畫的題詩片段，文霽說，黃君璧老師畫山水十分注重觀察領會。煙雲在峰巒隱顯之態如何？林木蓊鬱的氣象又如何？不曾身臨其境體會，便難以傳達個中奧妙。當年黃教授在課堂上，除了提供畫稿讓學生臨寫，也規定學生每週要提交兩張樹木山石寫生的素描。他認為，臨稿只是一種學習過程。如果只會臨得跟他一模一

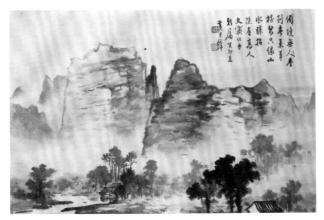

樣是毫無意義的，那等於沒有自己的創意！

　　當然上黃老師課最開心的是，可以看到老師的真跡。同學拿到畫稿必定先仔細欣賞片刻，或者將不同的畫稿傳遞交換。老師發完了畫稿總會說：「我的繪畫心得全在畫稿上，有問題就隨時問。」課堂上，陸續有同學提問用筆用墨相關技法，也有的人已經迫不及待地想開始動筆臨摹。黃君璧老師除了平日審閱學生的畫稿，每年到了籌備系展或畢業展

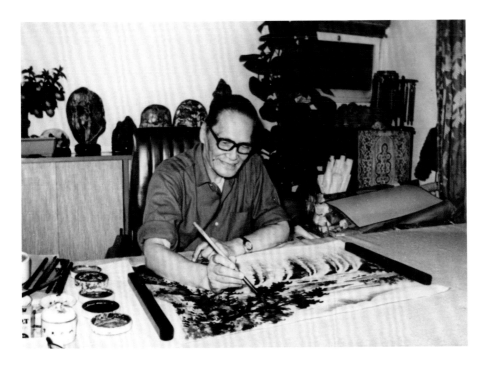

黃君璧在白雲堂畫室作畫的神情。圖片來源：藝術家雜誌提供。

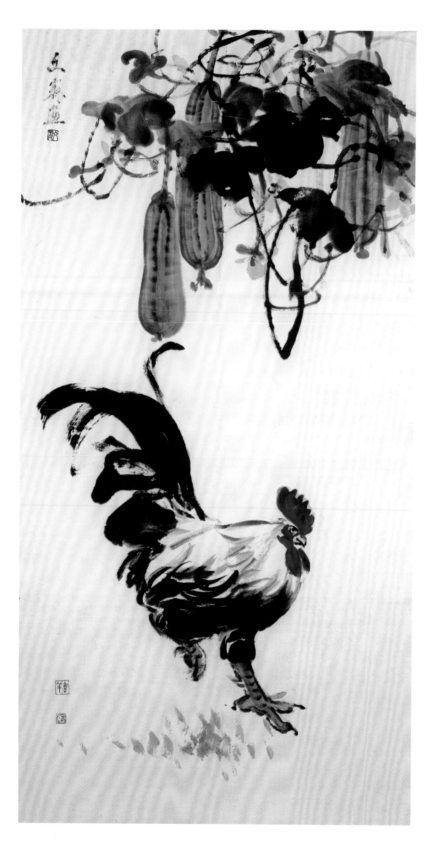

時，更是全神投入，親自參與參展作品之遴選。

文霽回憶往事說，曾經受教於黃君璧非常幸運，他不僅是當代藝壇名家，更是一位具有人格修養的長者。不論在課堂上或私下就教，他總是面帶微笑，循循善誘。他為人謙和，極少批評他人；談到有才華、有成就的藝術家，不論對方所學是否同一宗師，或者風格派別有異；都會表示尊重和讚美。

他也要學生敞開心胸，廣納藝海形色。也許在同班學生當中，文霽年紀稍長，體型也高碩，因而一開始容易讓黃君璧認識。黃老師看他習作後，不時給予指導，有時一邊改文霽的畫，一邊講解用筆用墨的注意要項。有時，文霽看黃老師示範，他從第一筆點景到最後題詩、落款，在整幅畫創作過程中，都是慎重以對，緊守畫面每一個細節，以達到他所追求的完整性，讓他印象

黃君璧（左）於課室上課示範
作畫時留影。

深刻。

　　黃君璧學生眾多，有不少在藝壇享有盛名；文霽是他學生當中較沉默低調的一位，或許這樣的個性，讓黃師在課堂外也會多一份照顧。文霽的許多水墨山水都有黃君璧的題字；當年他從師大畢業後，有機會還是不斷向黃老師請益，一如學生時代，他老人家總是和藹相迎，在學生畫上做一番講評後，主動地在畫上題字。每次黃師都不忘記提醒他作畫要「大膽地下筆，小心地收拾。」過年時，他前往老師家拜年，老人家開心地在畫室提筆，將新春開筆之墨寶送給文霽。

　　1991年的9月，「黃君璧九五回顧展」在臺北南海路國立歷史博物館開幕，那是黃君璧最後一次公開露面。恩師虛弱的身體坐在輪椅上，猶微笑地與故舊學生握手擁抱。環顧展覽會場，千山萬水，飛瀑遊雲，黃君璧筆墨所創造的壯麗山河，讓文霽想起藝術系的學習歲月。就在展覽期間，傳來恩師逝世消息。往後只要路過師大，靠近和平東路二段黃君璧的「白雲堂」舊居，眼前都會浮起老人的笑臉，耳畔響起他帶著廣東口音的話語⋯⋯。

[左頁圖]
文霽，〈公雞〉，2002，水墨，
96×71cm。

3.

教職生涯與觀摩瑰寶名畫

1956年，文霽從師大藝術系畢業後，開始從事美術教育工作，在多所學校任教，一直到1982年退休。期間因曾在臺中擔任美術教師，而得以就近在北溝故宮，閱覽許多院藏的中國名畫真跡，同時也結識當年來臺研究的外國學者，成為他從事水墨創作，以及由傳統創新的關鍵和珍貴經驗。

[本頁圖] 文霽（右1）與臺灣省立清水中學的學生們合影。

[左頁圖] 文霽，〈稻草〉，1970，水墨、棉紙，82×41cm。

從事美育，春風化雨二十六載

　　文霽1956年從師大藝術系畢業後，經分發到臺南的臺灣省立新營中學（今國立新營高級中學）執教，開始二十六年的美術教育生涯，當中服務學校幾經轉換。先是在新營中學兩年多後，1959年轉往臺中的臺灣省立清水中學（今臺中市立清水高級中等學校），1962年調往臺中市立第一中學（今臺中市立居仁國民中學），當時臺中市立第一中學的校長汪廣平重視美術教育，對專任美術老師的文霽十分禮遇。同校教授美術課程的老師還有莊喆（1934-）。後來他們的學弟鄭善禧（1932-）從師大藝術系畢業，分發到臺灣省立臺中師範專科學校（今國立臺中教育大學）當助教，常在課餘時間到臺中市立一中，拜訪文霽和莊喆磋磨藝事或縱筆揮灑，往往到過午夜才散。鄭善禧和文霽長年交往，曾在一篇文章中寫道：「文兄思深涉廣，每有提醒我的地方，無論藝術或為人處事，相互激盪，於我增益不淺。」

　　1964年，文霽和鄭善禧、王爾昌等人合編出版《中學美術》教材套書。1967年，他應聘到私立東海大學建築工程學系（今建築系），隔年他經由何政廣（1939-）引介到臺北市立第一女子高級中學（簡稱北一女中）任教。1972年，畫家劉國松為接任香港中文大學藝術系主任，辭去中原理工學院建築工程學系（今中原大學建築學系）教職，向校方推薦文霽接任；

1956 年，文霽任教於臺灣省立新營中學時，於校園留影。

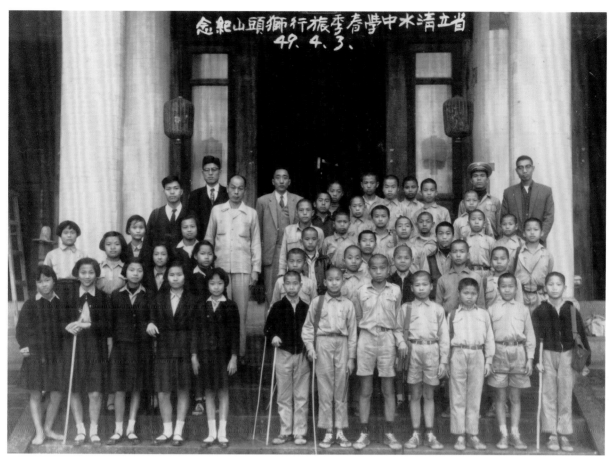

［上圖］　1960 年 4 月，文霽（最後排右 1）與臺灣省立清水中學的學生們於春季旅行時合影。

［左下圖］　鄭善禧，〈鳥鳴嚶嚶〉，1977，彩墨、紙，69×41cm。

［右下圖］　1961 年，文霽帶領清水中學的學生們於戶外寫生時留影。

文喬將它讓給畫家劉其偉（1912-2002），他這番禮讓，頗讓身邊好友不解，認為不應放棄這一份好差事；他倒覺得無所謂，認為反正都是教學，無論到哪裡都是一樣。1973年，中原理工學院建築工程學系還是聘請他擔任兼任教師。

文喬說，他一生習慣四處為家，即便從師大畢業後從事美術教育工作，也是幾番經歷異動，但都能平順度過便好。他很感恩的是在這段教學相長的時日裡，和少年歲月一樣都有貴人相助。例如他應聘到東海大學，就是旅美畫家莊喆引介的；原本在東海大學建築工程學系任教的莊喆，1966年獲得美國洛克菲勒亞洲美術基金會（Asian Culture Council）贊助，赴美考察世界美術，行前向校方推薦文喬，接續他在系上所開的水彩和雕塑等課程。

從1968年開始，文喬就在北一女中執教，直到1982年退休。他在北一女中擔任美術老師期間，除教導繪畫課程，也嘗試雕塑教學。他發現學生對雕塑的興趣，比畫畫還要高，主要因為繪畫是平面，雕塑是立體的，學生較能自由發揮。學生在美術課裡都能享受玩泥巴、銼木

頭或組合廢物的樂趣。文霽除了教她們用黏土塑造自己喜歡的造形；有時候帶她們到河邊揀石頭，再回到課堂上琢磨；或者要她們從家裡帶來準備拋棄的保麗龍、塑膠等物品，引導她們經過一番整理拼湊，變身成為巧妙的擺設。他所推行的「自由發揮」手作教學，對於平常飽受功課壓力的學生來說，成為一種精神紓解良方。許多北一女畢業生，至今還念念不忘當年上文老師雕塑課的日子。

文霽對美術教學充滿熱忱，在1969年和1975年曾於私立華興中學、華夏工業專科學校（今華夏科技大學）建築科兼任，雖然時間短暫；但對學生的關愛和循循善誘的教師榜樣，深受學生愛戴，至今仍讓他們懷念。但碰到外人談起文老師當年的指導有方；文霽總是回答說：「老師不怎麼樣，學生卻很多有成就。」他桃李滿天下，在公共場所，不時有人趨前向他行禮致意。有一次他出外寫生，到郵局填單提款

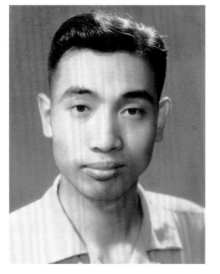

[上圖]
1963 年，文霽在國立臺灣藝術館個展會場前留影。

[中圖]
1963 年，文霽留影於國立臺灣藝術館個展展場。

[下圖]
文霽 1956 年在臺灣省立新營中學執教時期的照片。

[左頁上圖]
1971 年，文霽任教於臺北市立第一女子高級中學時，在臺北植物園指導學生寫生的身影。

[左頁下圖]
1960 年代，文霽（左）與莊喆合影於現代畫展。

1990 年代，文霽（前排右 1）參加臺中市立清水高級中等學校旅北同學會主辦畢業三十年師生聚餐時，與前同事曹宏澤（前排右 3）、前清水鎮長楊丁（前排右 2）等人合影。

時，因事多匆忙，一時想不起密碼。正在傷腦筋時，只見櫃檯後面有一人出來招呼說：「文老師好，我是您學生，我幫您查一下。」文霽很開心地謝過他；順利領到錢後，他一路上回想那位學生的模樣，但他怎麼想，都想不起這位學生的名字！

霧峰北溝山麓的文物寶庫

1948 年冬天，國共戰事益趨緊張，國立北平故宮博物院與國立中央博物院籌備處受命擇選重要文物遷臺。1949 年，兩院藏品加上國立中央圖書館、國立北平圖書館等機構文物，分三批運抵基隆港後，暫存楊梅車站旁的通運公司倉庫，後遷運至臺中糖廠倉庫寄存。1950 年，位於臺中霧峰北溝山麓的庫房興建完成，文物遷入北溝，終於有安身之地。

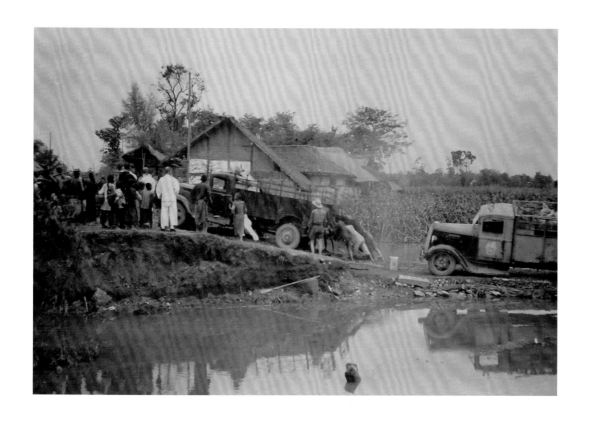

1937年，國立北平故宮博物院等重要文物南遷時在川陝公路留影，由此照可見當時遷運文物的艱辛。

　　自從文物進駐北溝之後，國內外參觀請求不斷，因無陳列室，有些特別賓客只能在庫房長桌觀看文物，場地侷促，也有安全維護的疑慮。1957年，北溝院區在美國亞洲協會贊助下建立陳列室，裡面設置二十四座展覽木櫃，每週開放四天，1961年開始增至六天，書畫展品每二個月換展，吸引了許多國內外重要專家學者前往參觀，北溝也成為中部文化之旅的熱門景點。當時北溝院區雖然只有四座庫房、一個U字型的文物山洞、文物陳列室、招待所和職員宿舍，四周是香蕉園和農舍老厝，少有人煙；但幾乎所有來臺訪問的友邦元首政要，像伊朗沙王巴勒維（Shah Mohammad Reza Pahlavi）伉儷、泰國國王蒲美蓬（Bhumibol Adulyadej）伉儷、菲律賓總統賈西亞（Carlos Polistico Garcia）伉儷、日本首相吉田茂等人的行程，都包括有北溝故宮。

　　銅器專家、已故故宮博物院副院長譚旦冏（1906-1996）1994年編纂的《了了不了了之集》中，刊載多張珍貴的故宮北溝院區照片，其中1957年

《了了不了了之集》書影。

1956 年，存放於北溝的故宮文物裝箱準備赴美展覽。

拍攝的北溝陳列室，館舍坐落於新整的農地當中，周圍猶見植栽初種。難以想像當年許多稀世國寶在此進出，文物之光華曾經照亮的這座簡樸房舍，如今已不復存在，它和故宮北溝的其他建築幾乎都毀於2000年的921大地震。僅存的防空坑道在2014年經臺中市政府公告登錄為霧峰區「北溝故宮文物典藏山洞」歷史建築。

《了了不了了之集》並收集當年北溝的建設、作業情形以及接待人士圖片，得以看到1950年建成的北溝庫房面貌、1953年工作團隊在竣工的山洞入口合影，還包括1956年美國華府弗利爾美術館（Freer Gallery of Art）副館長約翰・亞歷山大・蒲柏（John Alexander Pope）伉儷在庫房參觀瓷器、日本銅器專家梅原末治教授（1893-1983）觀看器物、英國收藏家大衛德爵士（Sir Percival David, 1892-1964）夫婦於庫房觀瓷等歷史性照片。當年往返北溝還

有不少致力於中國藝術研究的美國或華裔美籍教授和研究生，像高居翰（James Cahill, 1926-2014）、李鑄晉（1920-2014）、方聞（1930-2018）、班宗華（Richard M. Barnhart, 1934-）和艾瑞慈（Richard Edwards, 1916-2016）等人都是。

被譽為「最瞭解17世紀中國繪畫的美國人」的高居翰，1955年初次造訪北溝時，還是一名正在書寫有關中國元代山水畫「四大家」的博士班學生。第二次是在1959年，同行者有他的好友藝術家兼收藏家王季遷（1907-2003）、攝影師亨利‧貝威爾，主要目地為他的著作《中國繪畫》（*CHINESE PAINTING*）（P.40左圖）

前國立故宮博物院副院長莊嚴（右1）與葉公超（右2）等人合影於修整好的北溝庫房防空洞前。圖片來源：莊靈提供。

拍攝作品。1963年，他因負責一項由美國華府弗利爾美術館和密西根大學籌劃的故宮文物攝影計畫再度到北溝，他的重要工作夥伴是密西根大學的中國美術史教授艾瑞慈。在一篇憶往文章中，他提到當年他都騎單車往返臺中和北溝，對於當時主持北溝院區「充滿智慧而犀利的眼睛並學問淵博」的莊嚴，印象特別深刻，也懷念一路陪他和王季遷觀畫的書畫專家李霖燦（1913-1999）。

在簡樸陳列室朝聖名畫真跡

　　1962年到1968年期間，文霽因教職而在臺中居住，主要活動範圍在中臺灣。因莊喆的關係，他得以在故宮北溝時代，閱覽許多院藏的中國名畫真跡，開啟他對中國傳統藝術的觀摩賞析，成為他從事水墨畫的滋養，一路走來，從摹仿學習，到致力於從傳統創新，都受益於這一段難得的經驗。

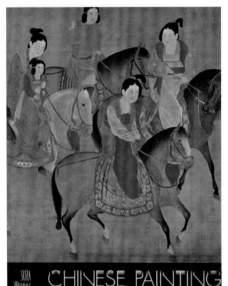

[左圖]
高居翰的著作 "CHINESE PAINTING" 《中國繪畫》一書書影。

[右圖]
1962年，文霽於臺中市立第一中學任教時期的照片。

莊喆是書法家、前故宮博物院副院長莊嚴（1899-1980）的三子。文霽因與他同是師範學院藝術系畢業，又在臺中市立一中同事，兩人興趣相投，成為摯交。1949年，莊嚴攜家帶眷，一路護送故宮南京分院文物到臺灣。1950年，位於臺中霧峰北溝的庫房興建完成，莊喆和家人在北溝落腳，直到1965年，臺北外雙溪的故宮建築落成，才跟隨文物北遷。當年，莊老夫子以故宮所藏的五代董源名畫〈洞天山堂〉，作為北溝的住家齋名。莊喆和大哥莊申（1932-2000）、二哥莊因（1933-）、弟弟莊靈（1938-）在他父親所詠頌的「背負群峰列屏障，面對蕉林萬甲田」的老舊農舍成長，也因父親身挑守護文物之重任，從少年時代便與國之重寶庫房為鄰，四兄弟的興趣專長與成就，都和中國藝術的研究與發揚有關。文霽客居臺中時，最大的樂趣便是到北溝「洞天山堂」找莊喆，約同幾個畫友到陳列室賞畫。

　　1960年代的北溝故宮用地，是向當地農家租借，地面建築平淡素靜。一些曾經參觀歐美重要博物館的專家賓客初次到訪，都覺得和想像中的國家寶庫場域有些落差，像當時在美國愛荷華大學執教的李鑄晉，憶及1963年第一次到北溝故宮，將之與他見過的歐洲「巨大而堂皇的博物館」相比，不論硬體建築或人力，他形容：「……實在令人失望的。」然而，他卻在臺中足足停留了四個月，天天前進北溝「把故宮所藏的，數十年來跋山涉水搬到臺灣的中國藝術傳統最寶貴的一批名畫，都得以過目。」他稱，這是他一生最難得可貴的快事，也是他從事中國美術史研究的里程碑。

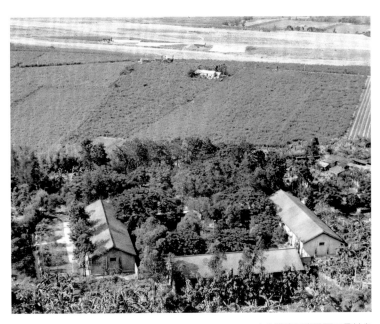

由北溝庫區鳥瞰圖可見其坐落於農田鄉間的景象。圖片來源：莊靈攝影提供。

　　文霽記憶中的故宮北溝院區，地點確實是有些偏僻，位在山村角落，儘管經過整頓，周圍仍然可見亂根雜草；然而這都不減滅他前往朝聖古畫的熱切心情。當時，他從臺中到北溝村，都搭乘公路局巴士，車程大約半小時，然後再步行到故宮院區。有時在莊喆住家碰到莊嚴先生，莊老夫子都會慈祥、笑容可掬地打招呼，親切問起近期觀看哪些展品呢？他也會就該展品，講解相關的筆意墨法特色。莊嚴堪稱為當時北溝的靈魂人物，在他坐鎮領導下，無論是工作夥伴或接近他的賓客都有如沐春風的感覺。

　　1963年的春日3月，莊嚴曾在北溝村外小溪畔舉辦「曲水流觴修禊雅集」，倣效東晉大書法家王羲之當年邀約友朋義人在會稽山陰的蘭亭聚會，以竹竿勾取溪中漂浮之「酒舟」，飲酒賦詩，享受王羲之《蘭亭序》所書寫的盛會情趣：「……雖無絲竹管弦之盛，一觴一詠，亦足以暢敘幽情……天朗氣清，惠風和暢，仰觀宇宙之大，俯察品類之盛，所以遊目騁懷，足以極視聽之娛，信可樂也……」當日應邀的人士有書畫家王壯為（1909-1998）、曾紹杰（1910-1988）、李鑄晉、美國堪薩斯市納爾遜博物館館長席克曼（Laurence Sickman）、艾瑞慈教授夫婦等。文霽在旁觀看這一場現代文人的風雅聚會，發現莊嚴在眾人當中，風采灑灑，那一種溫和飄逸氣質，在古文物集聚之地帶，形成難以言喻的協調美感。

　　北溝庫房於1950年4月啟用，四千四百八十六箱文物入藏。但管理處為文物安全顧慮，再於庫房背後興建一個U字型長100公尺、寬2.5公尺的山洞，存放特別遴選的精品文物。文霽隨著莊喆出入北溝院區庫房或展廳，會碰到一些臺灣藝壇前輩畫家和遠來做研究的學者，因而認識參與

文物攝影計畫的美籍高居翰、艾瑞慈教授等人。因為艾瑞慈夫人林維貞祖籍福建，所以言語沒有阻隔，他們夫妻倆和前往北溝參觀的文霽等畫家相處也就更為融洽，彼此也會交換觀畫心得。在言談中，艾瑞慈不時會就文霽的水墨創作方向提供建議，至今文霽仍然十分感念他，他說：「莊喆因受他的影響而去密西根大學深造美術史，我則因為他的影響而畫自我風格的水墨。北溝可以說是我人生的豐收地方，也是我藝術重要的啟發所在。」

范寬〈谿山行旅圖〉的震撼

故宮北溝時代陳列室的空間和設備，與當今的外雙溪故宮相差甚遠；不過對文霽來說，那堪稱是寶地，無比的「奢華」，是一個「待再久也不想離開的地方」。他在兩側堆疊文物木箱到天花板的庫房，在讓他徘徊流連的陳列室裡，看到心儀的北宋四大家范寬、李成、郭熙、米芾，以及南宋大家劉松年、李唐、馬遠、夏圭等人的真跡。范寬的〈谿山行旅圖〉、李成的〈寒林平野圖〉、馬遠的〈雪灘雙鷺圖〉、夏圭的〈溪山清遠圖〉……古畫無與倫比的光芒，震懾了他的眼睛，每看一回就增加一回感動，都覺得自己過往人生經歷的艱辛涉險，有幸因為那一刻所見到的美好而煙消雲散，無所怨懟。

在眾多稀世古畫當中，又以〈谿山行旅圖〉最讓文霽感受到古人治藝之絕妙。聽聞畫家劉國松曾經在觀賞范寬〈谿山行旅圖〉當刻感動落淚，文霽在北溝故宮初見這幅鎮院名畫的那一瞬間，也有同樣的情感翻騰起伏。傳說中在陝西家鄉以馬虎和邋遢有名的范寬，是如何從容定神，完成這樣一幅讓人動容心服的偉大山水巨作呢？文霽面對一代大師的巨幅山水，神魂先是被畫面的崇山峻嶺氣勢所震服。定神下來仔

前國立故宮博物院副院長莊嚴以瘦金體書法聞名，圖為他1972年書蘇軾〈臨江詞〉的作品。

細端詳，發現幾乎占據三分之二畫幅的山頭，正如北宋書畫鑑賞家郭若虛《圖畫見聞志》對范寬山水畫所評寫的「峰巒渾厚，勢狀雄強」，高山之大氣磅礴，逼視著文霽的眼睛，幾乎讓他透不過氣來！

中國山水畫運用多種皴法技巧，表現山石、峰巒和樹皮的脈絡紋理；范寬是以皴法之一的「雨點皴」統理〈谿山行旅圖〉。根據畫論所寫，雨點皴又名「豆瓣披」，運用長點形的短促筆觸，常用中鋒稍間以側鋒畫出。崖石紋理，密如雨點滿布，表現山石的蒼勁雄渾。范寬的〈谿山行旅圖〉將這種畫法發揮到極致，呈現中國黃土平原特有土質，以及柏木、杉木、馬尾松等針葉與闊葉混交叢生的景觀。

縱長206.3公分，橫寬約103.3公分的這幅北宋畫作，雖以雄偉山石壯勢，掌控畫面格局，然而構圖卻經細心琢磨。端詳高山的右側，垂注著飛瀑。范寬以細膩筆觸表現瀑布衝洩力道和水花效果，也營造幽谷的空靈與雲氣沉浮的陰柔氛圍。在粗黑厚重線條所建構的山壁岩牆間，雖空間有限，仍精巧地納入人物、馬匹、驢隊等配

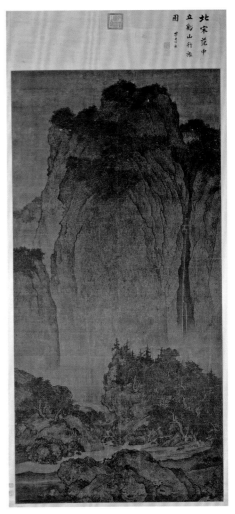

范寬，〈谿山行旅圖〉，約960-1279，軸、絹本、淺設色畫，206.3×103.3cm，國立故宮博物院典藏。

景。此山水畫並無統一的透視焦點，無論立足於高空，或山巔，或旅人行走之路上，上中遠近的視覺角度都可以觀賞到不同的山川勝景。觀范寬生辣老健的筆墨，賞范寬所創造的充滿立體與層次感的山水畫，文霽更信服現場體會的必要；他認為，范寬作畫能得山的真貌、真情和真骨，與經常深入山林久住，觀察感受山川真貌有莫大關係。

據文霽了解，〈谿山行旅圖〉在1960年代就已經具備故宮鎮館之寶的架勢了，1961年「中國古藝術品展覽會」赴美展出，該名品受到更多的矚目。許多外籍知名的中國藝術史研究者，造訪在北溝時期的故宮，最渴望看到的就是這幅畫作。這些研究者在國外演講也會將它引為中國山水畫的範本。中國繪畫研究專家方聞（1930-2018）1957年首次來

美籍中國繪畫史學者艾瑞慈的著作——《藝術家的周邊：中國繪畫寫實性面面觀》（*The World Around the Chinese Artist: Aspects of Realism in Chinese Painting*）一書書影。

1992 年，右起：劉國松、文霽、陳朝松同遊賞櫻。

[右頁上圖]
文霽，〈白梅〉，2002，水彩、紙本，39.2×54.5cm。

[右頁下圖]
文霽，〈煙雨朦朧〉，1982，水彩、紙本，37×56cm。

臺，「在臺中蒼翠的山巒中，典藏故宮珍寶山洞庫房外的小屋裡，第一次看到范寬〈谿山行旅圖〉使我變成今天的我。」方聞更進一步讚頌此畫：「以敏感、簡潔、沉著自在的方式，表現大自然山水磅礴的氣象，它對自然世界有一種心理觀照和視野，是我們從未在西方風景畫，如莫內、塞尚或弗拉曼克名作裡所能感受的。」

另外，文霽在北溝認識的美籍中國繪畫學者艾瑞慈，曾多次在展廳的〈谿山行旅圖〉前，講述他對該作品的領會與感想，也曾經在一篇文中寫道：「……特別是其中范寬〈谿山行旅圖〉和郭熙〈早春圖〉，是如何改變我們的一生職志……」

顯然范寬這一幅作品對後世的影響相當深遠。同樣作為一名范寬名作受益者，文霽覺得以自身飄零之命運及問藝過程，更是非常福氣而珍貴。

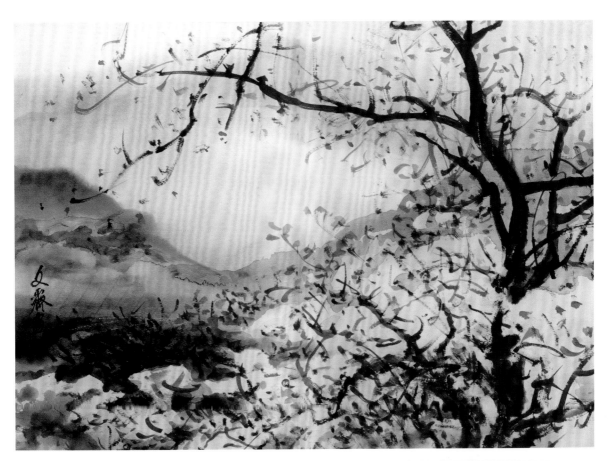

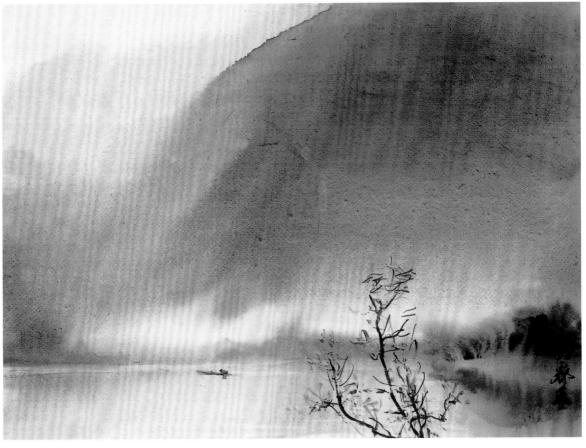

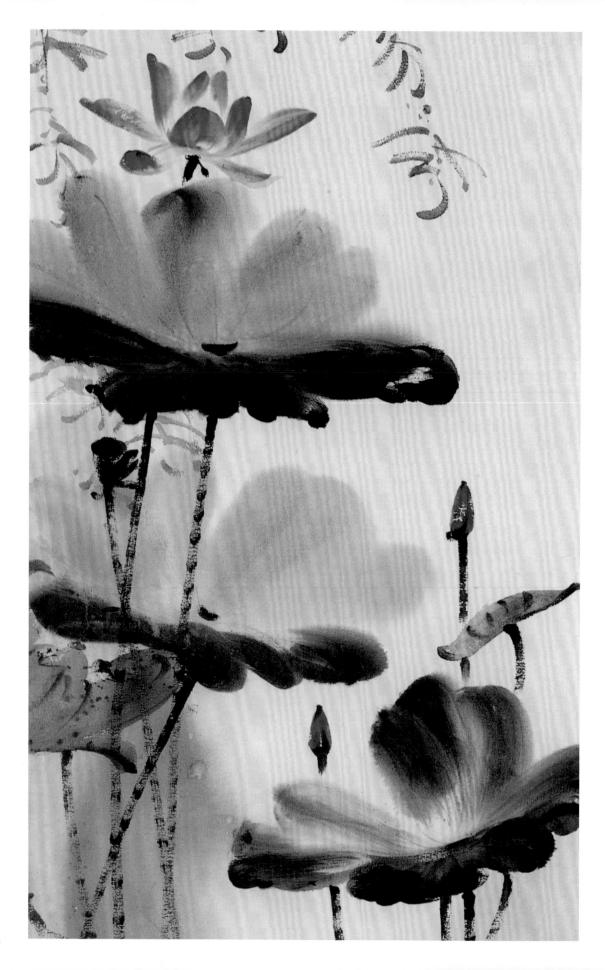

4.

風景寫生與為荷造象

文霽藝術創作的歷程，從水彩風景寫生畫入手。早年偏重於風景寫生，因對荷花題材情有獨鍾，中晚期創作大量的荷畫，並以臺北市植物園和南投縣中興新村為主要寫生地。他的風景作品色諧韻雅，用筆靈活；荷畫濃艷而脫俗，筆法、色彩、神韻並顧，乃數十年經驗之累積成果。

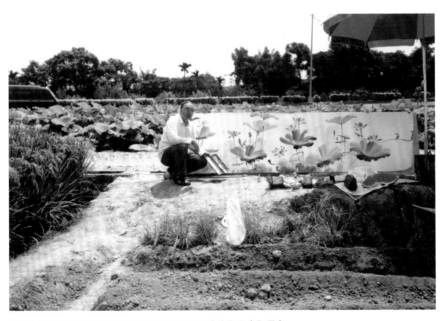

[本頁圖] 1995 年，文霽於南投荷花池旁與自己完成的作品合影留念。
[左頁圖] 文霽，〈披綠映紅〉（局部），1989，彩墨、紙本設色，尺寸未詳。

水彩表現與風景畫

　　文霽藝術創作的歷程，是先從水彩寫生畫入手。早年他經過一番自我摸索，發現水彩雖然是通過水與色的變化來描繪景物，其實並非如想像中的容易，為了得到正確專業的指引，他進入馬白水畫室學習。因為馬白水重視寫生，他也隨著老師四處寫生，學習觀察景物的生息與變化，以及水與色交融的技巧。在1954年，他的水彩作品〈靜物〉入選第9屆全省美展。〈布袋港〉入選「自由中國美展」，努力終於見到一點成績。1955年他參加馬老師發起成立的「新綠水彩畫會」第1屆水彩畫展，與四十多位參展者同列，在觀摩展品的當刻，他深深感受到創作之路漫長而無止境。許多抱著長跑決心的前輩畫家，用時間來印證他們對藝術的熱情和殷勤，作品是創作者最好的「言語」，無庸置疑。

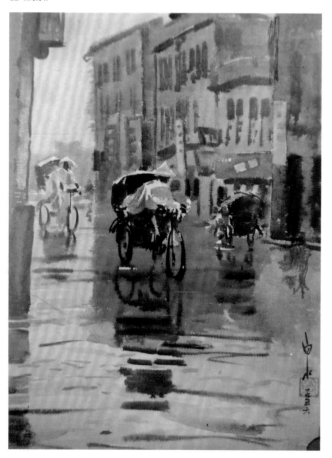

1956年，馬白水於颱風天帶文霽和學生在臺北市延平南路示範寫生時完成的水彩作品〈街景〉。

　　從1950年代開始，文霽大量地從事水彩創作。從師承到自我開拓，文霽的水彩畫主題，由靜物、風景，逐漸開展到市街、建築和人物等，透過暢達自由的筆觸、明快脫俗的色感，將物象重現於畫紙，掌握其形神，在線條色塊與明暗所形成的形象，氣象萬千，生氣勃發，也浮蕩著強烈的「空氣感」。

　　詩人畫家王祿松（1932-2004）在一篇推介文霽作品的文中寫到：「在水彩作品上，他寫出了拔俗與淨化的心靈境界，也充分發揮了渲染畫的功能與特色。他的水彩，潭般的展現，鏡般的光照，那是美的綻放。文霽的風景作品，深得東方藝術精神的滋潤與蘊藉。」和文霽相交數十年的畫家鄭善禧則以「色諧韻雅，筆法靈活」

點評文霽早期的水彩畫。

　　文霽特別偏愛海邊與水岸的景致，在一系列風景寫生的水彩畫當中，可以看到他對這兩個主題的持續演練，執意將個人寄託於波光水影的清明心境，轉化移放於彩筆紙間。1969年的〈野柳海邊〉（P.51上圖）以簡潔線條、留白手法，描繪野柳岬角的特有地質風情，山岩不動，水天相依，景致恬靜怡人，呈現野柳尚未列入觀光風景區的美好時代。1980年完成的〈碧潭泛舟〉（P.51下圖）是以映潭的青綠草木，喚起市郊的麗日悠閒。倘佯於碧水的小舟，似乎忘卻紅塵紛擾，享受清風溫馴的吹拂。

　　在長年經營水彩畫的經驗裡，文霽不時檢討自己在表現對象的形象之外，是否也能顯現如同馬白水老師所講究的「兼具節奏、旋律、富音

［上圖］　文霽早年描繪臺北西門町的水彩畫作。

［下圖］　文霽早年在臺中時描繪平交道風景的水彩畫作。

［上圖］ 文霽，〈野柳海邊〉，1969，水彩、紙本，尺寸未詳。

［下圖］ 文霽，〈碧潭泛舟〉，1980，水彩、紙本，37×56cm。

文霽，〈晨霧〉，1982，水彩、紙本，50×65cm。

樂性的繪畫風格，畫作呈現簡潔、氣韻生動及樸實的特質。」他認為，水彩風景寫生最難的，不在於表現真實感；而是在追求靈動的生命力和深遠的意境。在1982年的〈晨霧〉、1993年的〈桂林山水〉等畫中，他揉合了具象和寫意的筆意，亦將吟詩的情懷注入色與水互滲之間。山水有情，下筆有心，文霽在觀景動情的當刻所寫下的舒坦，不只是單一的風景，也是畫的「詩」！

彩筆描繪國家公園

　　文霽從1937年離開中國河北省家鄉，一直到1950年在臺灣落腳，經歷十多年艱辛的流亡學生生活，從小喜歡塗鴉的他，在異鄉行旅途中，

文霽，〈桂林山水〉，1993，
水彩、紙本，39.2×54.5cm。

有時會用身邊簡陋的文具或就地撿拾的枝條，畫一些草木風景，對當時
愁苦的他而言，就是一種很好的紓壓和解悶方式。至於藝術學習的進
階，則是在進入馬白水畫室之後。他有了素描和水彩的訓練基礎，在面
對自然景物或生活萬象時，逐漸能夠掌握對象的形體與風采。

在師大藝術系前後時期的文霽，寫生地點幾乎都在大臺北及臺灣北
部地區。1980年以後，他走遍臺灣的國家公園和中南部名勝景點，完成
許多水彩風景寫生作品。1982年的〈龍坑海釣〉（P.54上圖）、〈龍坑綿延的
珊瑚礁岩崖〉（P.54下圖），是在鵝鑾鼻東邊的龍坑寫生。位在臺灣東海岸
最接近南邊的龍坑，因地形像條龍而得名；〈龍坑海釣〉是描繪此地區
海浪拍打礁岸，釣魚者在巨岩下，面對翻滾捲浪作業。充滿律動的筆觸
所表現的海浪行速，令人激賞。〈龍坑綿延的珊瑚礁岩崖〉畫中，則以

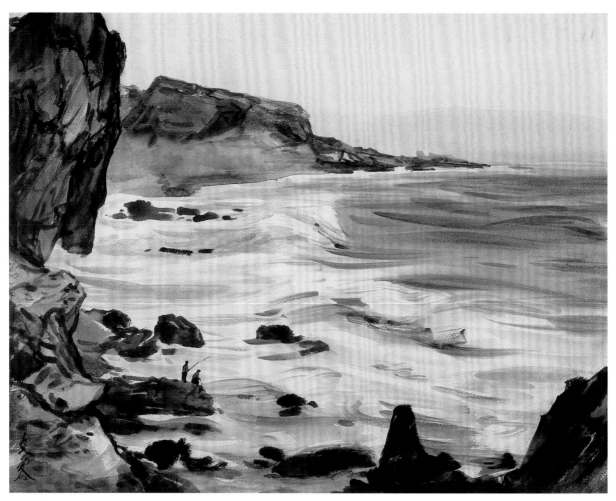

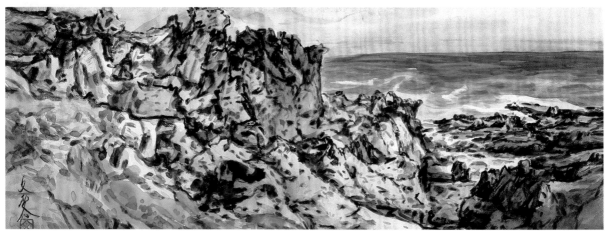

〔上圖〕 文霽，〈龍坑海釣〉，1982，水彩、紙本，尺寸未詳。
〔下圖〕 文霽，〈龍坑綿延的珊瑚礁岩崖〉，1982，水彩、紙本，尺寸未詳。

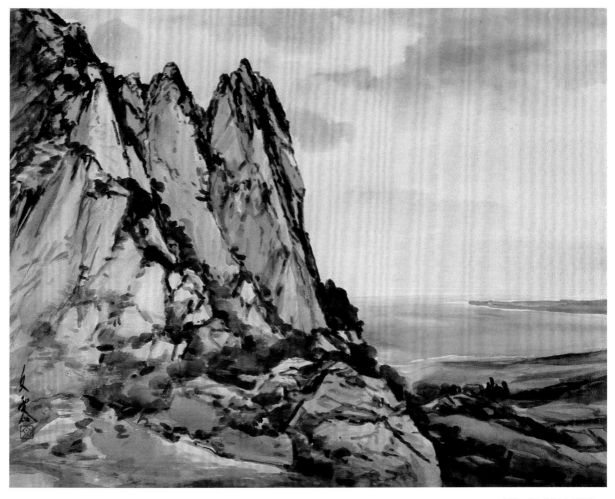

文霽，〈大尖石山側景〉，
1982，水彩、紙本，尺寸
未詳。

穩實的畫筆，刻劃龍坑特有的珊瑚礁地形風貌，遠處起浪的藍海與近景
的珊瑚礁，動靜互相牽制，形成和諧的美感。文霽說，以他長年的經驗
所體會，現場寫生應是感性的，不假思索，一旦思索就會流於理性而失
真。當年他在龍坑海邊一筆畫下，是來自心裡有所感動，被眼前美景吸
引的情緒，自然而然落到筆端和畫紙！

　　1982年的〈大尖石山側景〉是以墾丁的大尖石山作為主景。海拔318
公尺的大尖石山，堅卓挺拔，從側遠眺，有一種傲然的氣勢。文霽善用
乾筆和色染，表現山石的質感與滋生草葉的狀態，並靈活地注入周遭的
空氣與水氣，帶出南臺灣濱海的氛圍。

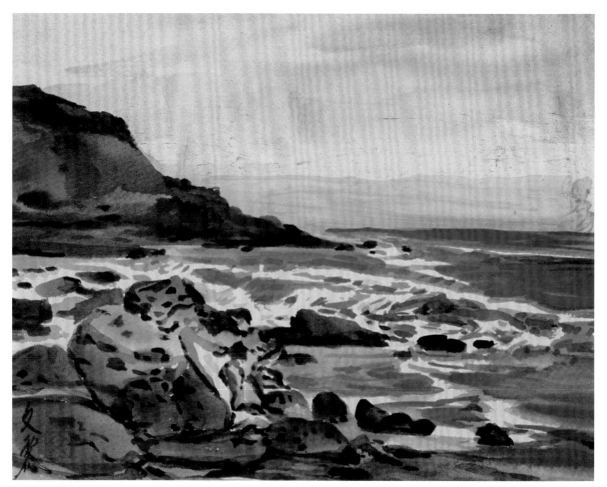

文霽，〈南仁灣海景〉，
1982，水彩、紙本，
尺寸未詳。

　　太魯閣國家公園計畫1986年經政府正式公告實施，隔年，太魯閣國家公園管理處邀請文霽、梁丹丰（1935-2021）、席慕蓉（1943-）、楚戈（1931-2011）、梁銘毅、蔣勳（1947-）、張曉風（1941-）等藝文界人士前往攬勝，委請他們透過生花妙筆，捕捉太魯閣的雄奇壯觀；在這項邀訪的行程當中，文霽和其他同行者，都是首次深入此9萬2000公頃的園區，文霽的視覺與心靈受到極大的震撼和感動。他記得和梁丹丰等人幾次拿著畫筆都無法動手，只因眼前的自然美景讓他們看得入神了，久久無法返回創作的情緒。

　　梁丹丰在一篇寫生筆記中，敘述當日情景寫道：「跟著畫友文霽先生踏上天祥的河谷，左方溪中濁水一片，右方河床上，則布滿動人的石頭。兩個人在巨石上攀來攀去，只為欣賞大自然的雕刻。『這一塊石紋有懷素草書的架勢啊！』、『那一塊分明是游龍在飛騰！』、『這邊有一浮凸的雲形圖案在流動！』，『另一塊是清晰的潑墨山水！』伸手摸

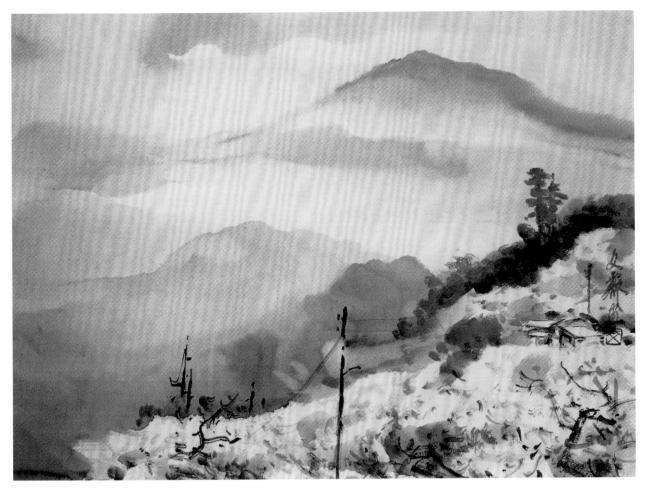

文霽，〈風櫃斗〉，1996，
水彩、紙本，37×56cm。

上去，它的觸感細緻又強烈，我們的祖先，一定從這裡獲得很多創作靈
感吧！我們感嘆著……畫不出上帝的傑作！」

　　然而，在感嘆和出神之餘，文霽還是完成多幅描繪太魯閣國家公園
美麗景致的作品。〈作畫於梅園步道〉(P.58)主要描寫太魯閣梅園步道的一
段景致。梅園位於海拔1100公尺之處，是陶塞溪所形成的河階地形，畫中
正在寫生的女士是梁丹丰。〈天祥臺地望吊橋與山巒〉(P.59上圖)則是立足
於知名風景區天祥臺地觀景。溪谷的景色優美，植被的風采也透過文霽
的巧筆，在我們眼前展開青綠的魅力。立霧溪因切割出落差達一千多公
尺的太魯閣峽谷而聞名，其中，從天祥到錦文橋的河蝕地形，就是太魯
閣峽谷。文霽的〈石門山望飄渺的立霧溪谷〉(P.59中圖)、〈關原之巔遙望前
路（中橫）〉(P.60上圖)、〈大禹嶺左轉畢祿山稜與立霧雲海〉(P.61上圖)皆在刻
劃溪谷雲霧飄行、雲海宛如波濤的美景。〈蓮花池〉(P.60下圖)是在太魯閣
國家公園區域內唯一的天然高山湖泊——蓮花池的寫生。該池是日治時

文霽，〈作畫於梅園步道〉，
1987，水彩、紙本，
61×79cm。

期太魯閣族人所稱的「天潭」，後因池中開滿布袋蓮而易名。

文霽恩師馬白水在1999年那年，也就是九十歲時，完成由二十四
張7尺宣紙拼湊而成、總長約1680公分的〈太魯閣之美〉，二十四幅畫
每幅皆有一個主題風景，可分別觀賞，也可數幅拼成一幅觀景，此畫當
年在國立歷史博物館舉辦的「彩墨千山──馬白水九十回顧展」公開展
出後由該館典藏。文霽在初次參訪太魯閣的十多年後，觀賞馬老師這幅

文霽，
〈天祥臺地望吊橋與山巒〉，
1987，水彩、紙本，
61×79cm。

文霽，
〈石門山望飄渺的立霧溪谷〉，
1987，水彩、紙本，
61×79cm。

馬白水，〈太魯閣之美〉，
1999，水彩、宣紙，
69×214cm（二十四聯福），
國立歷史博物館典藏，
圖片來源：國立歷史博物館提供。

文霽，〈關原之巔遙望前路（中橫）〉，1987，水彩、紙本，61×79cm。

文霽，〈蓮花池〉，1987，水彩、紙本，61×79cm。

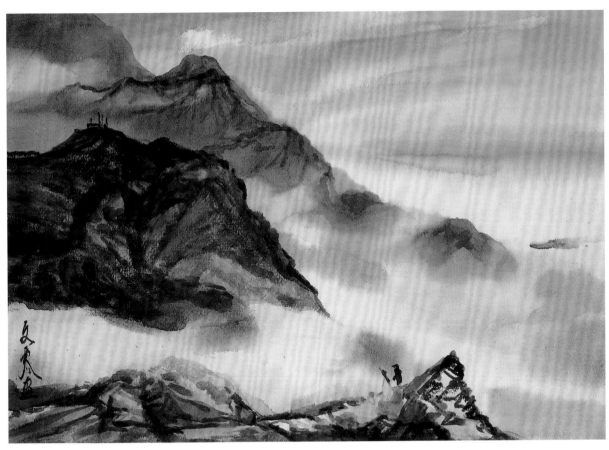

文霽，〈大禹嶺左轉畢祿山稜與立霧雲海〉，
1987，水彩、紙本，61×79cm。

[左圖]
太魯閣國家公園之山景。圖片來源：陳長華攝
影提供。

[右圖]
太魯閣國家公園知名景點——清水斷崖。圖片
來源：陳長華攝影提供。

集畢生精湛技法的巨作，感動不已。之前他也曾陪馬老師
遊覽中橫公路一帶風景，站在〈太魯閣之美〉畫作前面，
他發現師生在同樣場域對自然的領略深淺有別；馬老師所
教導的表現自然的最高境界在於「表現畫家心目中的自
然」、「一幅好畫就是一首詩、一曲樂章，不但有組織，而且有韻律。」等理論，從馬老師的畫中，又一次感受到他授課並非空談理論，而是心到手及，以扎實完美的創作，推陳具體的實踐。

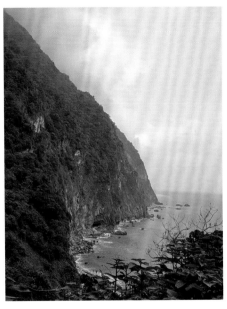

〖 陽明山國家公園 〗

相較於太魯閣等其他國家公園，陽明山國家公園最靠近文霽的生活圈，也是他最熟悉的一個國家公園。早年文霽經常前往寫生，留下這一系列八幅水彩作品。

根據陽明山國家公園管理處的資料，政府在1985年正式公告實施陽明山國家公園計畫，該國家公園位於臺北盆地的北緣，東起磺嘴山、五指山東側，西臨向天山、面天山西麓，北到竹子山、土地公嶺，南至紗帽山南麓，面積大約1萬1338公頃。公園區內的知名景點有陽明公園、以低溫溫泉聞名的「冷水坑」、位居大屯火山群峰中央的「擎天崗」、後火山活動地質景觀區「小油坑」等，以及大屯瀑布、阿里磅瀑布、小隱潭瀑布等瀑布群。

每年2月到5月，各品種的櫻花、杜鵑、海芋花、繡球花等陸續盛開，近年更成為吸引人潮的花季盛會。

文霽描繪這一個臺北近郊的宜人休閒所在。浮雲自在，草木迎風。山麓的田地與純樸農家，構成悠閒的鄉居風光。瀑布如雪白織錦，在山徑石壁一角酣暢舞動。他的畫筆顯現陽明山多年前特有的氣質和優美，素樸恬靜，讓人嚮往。

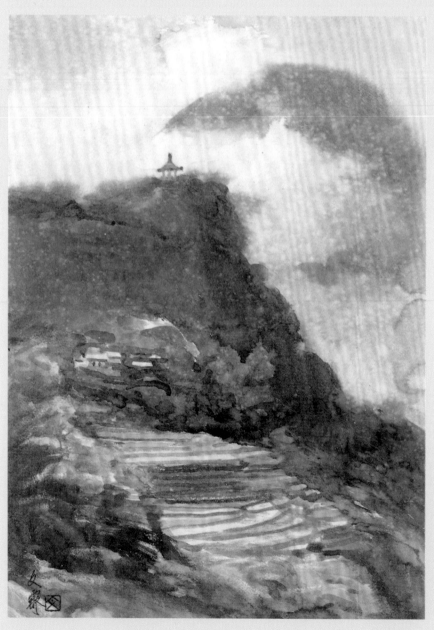

文霽，〈望亭〉，約1985，
水彩、紙本，尺寸未詳。

[右頁上圖]
文霽，〈田中〉，1987，水彩、
紙本，61×79cm。

[右頁下左圖]
文霽，〈聽瀑〉，1987，水彩、
紙本，61×79cm。

[右頁下右圖]
文霽，〈清澈〉，1987，水彩、
紙本，61×79cm。

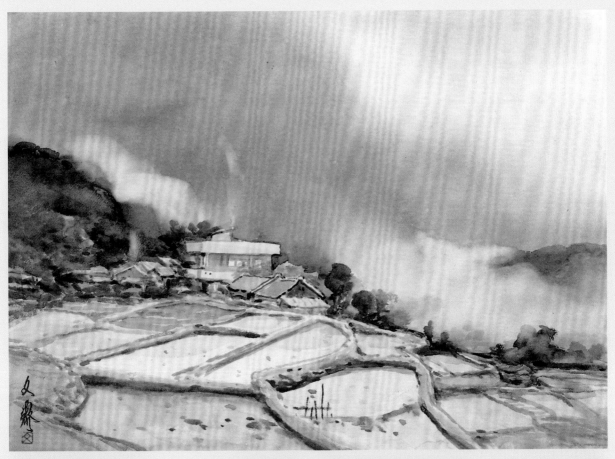

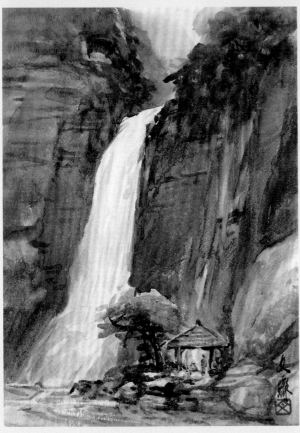

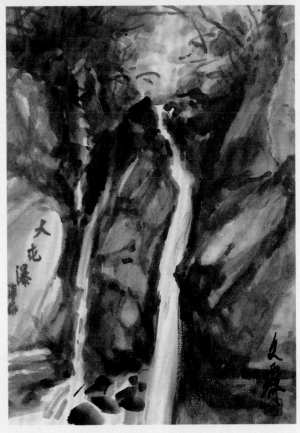

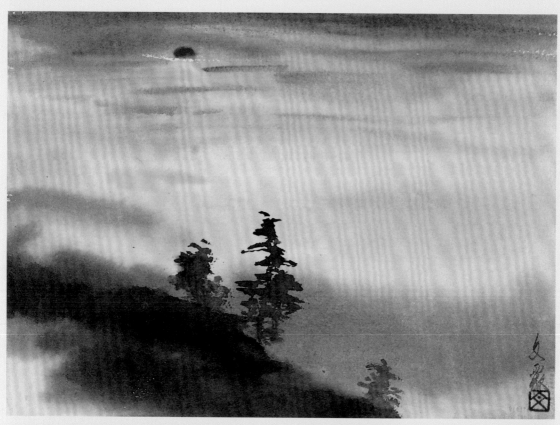

文霽，
〈向晚〉，
約 1985，
水彩、紙本，
尺寸未詳。

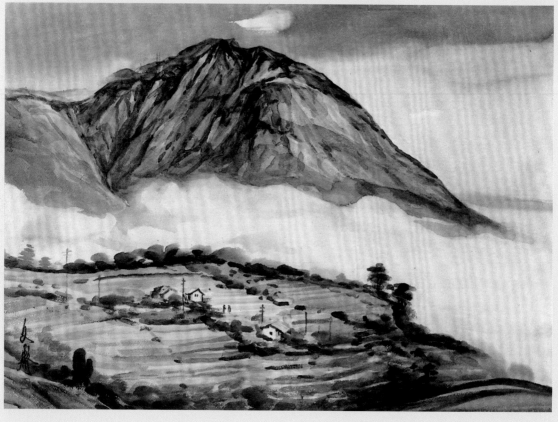

文霽，
〈雲遊〉，
約 1985，
水彩、紙本，
尺寸未詳。

文霽，
〈自在〉，
約1985，
水彩、紙本，
尺寸未詳。

文霽，
〈詩境〉，
約1985，
水彩、紙本，
尺寸未詳。

追隨古人愛荷畫荷

　　文霽從1970年代畫荷至今，完成難以計數的荷畫創作。他以西洋水彩畫法結合水墨畫的筆意與布局形式，描繪荷在春、夏、秋、冬四季的姿態形影，不論春荷出水、夏荷凝香、秋荷凋殘或冬荷孤挺，皆展現長年以來對荷之獨鍾和細心觀察，同時也含蘊他對生命榮枯消長的深刻體會。

　　水陸草木之花，可愛者甚蕃。晉陶淵明獨愛菊；自李唐來，世人盛愛牡丹；予獨愛蓮之出淤泥而不染，濯清漣而不妖，中通外直，不蔓不枝，香遠益清，亭亭淨植，可遠觀而不可褻玩焉。予謂菊，花之隱逸者也；牡丹，花之富貴者也；蓮，花之君子者也。噫！菊之愛，陶後鮮有聞；蓮之愛，同予者何人；牡丹之愛，宜乎眾矣。

[左圖]
文霽以彩墨描繪巨幅荷花時的身影。

[右圖]
文霽於中興新村畫荷花的身影。

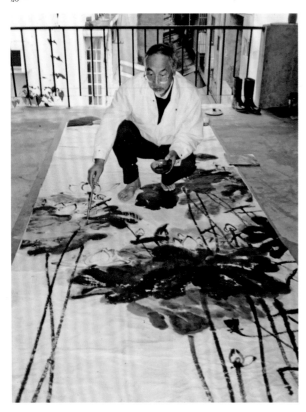

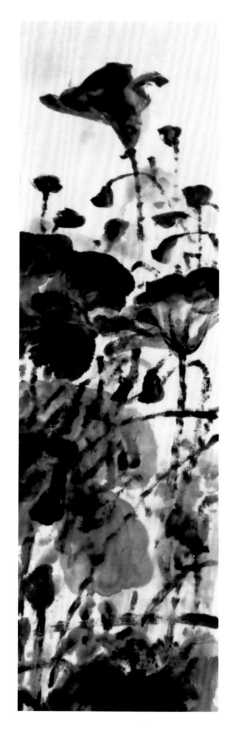

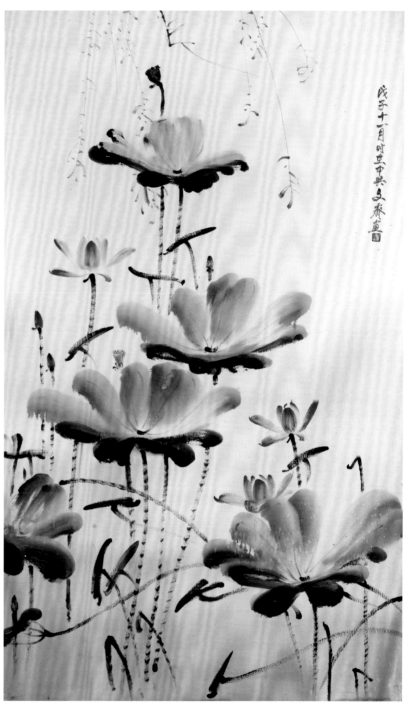

［左圖］ 文霽早年的彩墨作品〈殘荷別韻〉。

［右圖］ 文霽，〈花中君子〉，2008，水彩、壓克力，216×150cm。

[右頁圖]
文霽,〈愛蓮圖〉,1981,
水彩、壓克力,101×65cm。

上段文字是文霽1981年繪畫作品〈愛蓮圖〉的題字,摘自中國北宋著名理學家周敦頤的名作〈愛蓮說〉。

周敦頤為人正直清廉,襟懷淡泊,平生酷愛蓮花。1072年在江西廬山蓮花洞創辦濂溪書院,自號「濂溪先生」,並在軍衙東側開挖一口池塘,種植荷花。經常獨自一人或邀三五好友,到池畔賞花品茗,寫下後人樂誦的〈愛蓮說〉,文中的「蓮,花之君子者也」成為千古名句。同為愛蓮者的文霽熟背濂溪先生的〈愛蓮說〉,也樂於將閱讀之感轉移於畫中。

中國古代不少文人雅士以妙筆華詞詠頌荷花:像唐代李白的〈古風〉寫道「碧荷生幽泉,朝日艷且鮮。秋花冒綠水,密葉羅青煙。秀色空絕世,馨香誰為傳?坐看飛霜滿,凋此紅芳年。結根未得所,願托華池邊。」宋代辛棄疾的〈荷花〉有這樣的字句:「紅粉靚梳妝,翠蓋低風雨。占斷人間六月涼,期月鴛鴦浦。根底藕絲長,花裡蓮心苦。只為風流有許愁,更襯佳人步。」明朝的唐寅歌頌荷花則寫道:「一片秋雲一點霞,十分荷葉五分花。湖邊不用關門睡,夜夜涼風香滿家。」石濤的詠荷字句也是生動有致:「荷葉五寸荷花嬌,貼波不礙畫船搖;相到薰風四五月,也能遮卻美人腰。」

2011年,臺北國父紀念館載之軒藝廊舉辦「文霽畫展」,名醫師陳耀庭夫婦與文霽(中)於現場合影。

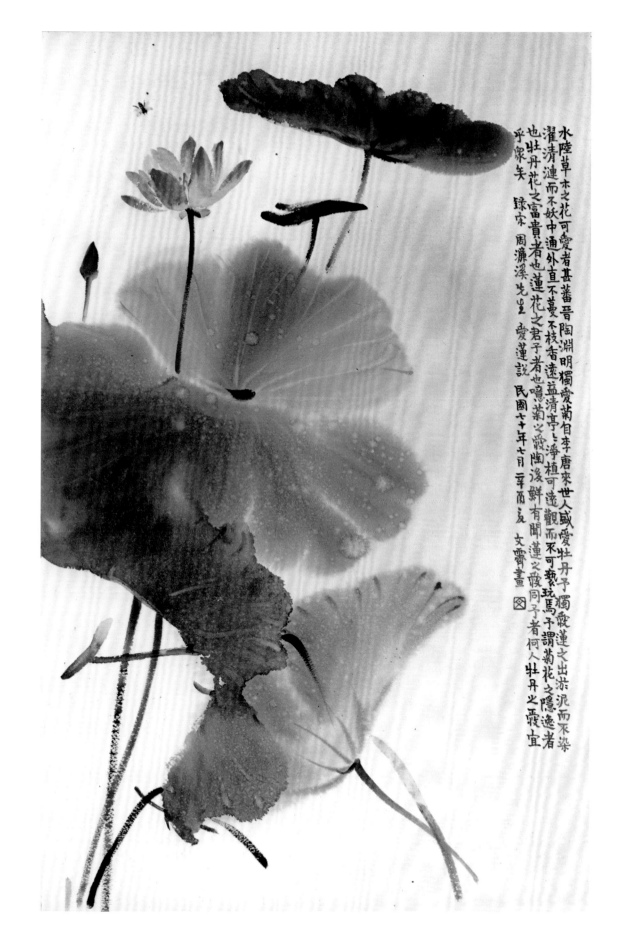

水陸草木之花可愛者甚蕃晉陶淵明獨愛菊自李唐來世人盛愛牡丹予獨愛蓮之出淤泥而不染
濯清漣而不妖中通外直不蔓不枝香遠益清亭亭淨植可遠觀而不可褻玩焉予謂菊花之隱逸者
也牡丹花之富貴者也蓮花之君子者也噫菊之愛陶後鮮有聞蓮之愛同予者何人牡丹之愛宜
乎眾矣
　　錄宋　周濂溪先生　愛蓮說　民國七十年七月辛酉亥　文霽畫 🔲

69

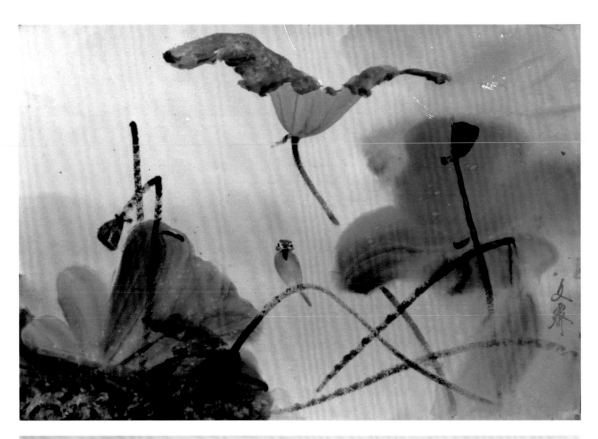

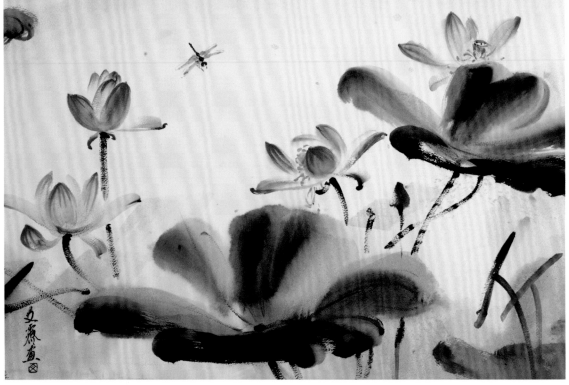

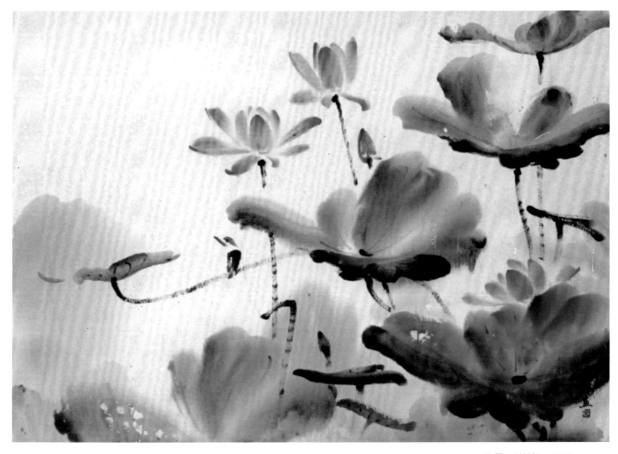

文霽，〈荷塘〉，1999，
媒材未詳，尺寸未詳。

　　據文霽所知，中國歷代以畫荷著稱的名家似乎少見。中國文學史有名的長篇諷刺小說《儒林外史》，曾寫到人品高潔磊落的元朝畫家王冕，善畫荷花。書中有一段「王冕畫荷鬻錢養母」的故事；但後人並未見到他作品。明代擅長寫意花卉的陳淳，也擅長畫荷，傳世作品也稀少。直到明末清初以後，才有石濤（1642-1707）、八大山人、徐渭（1521-1593）、趙之謙（1829-1884）、吳昌碩（1844-1927）、齊白石、張大千（1899-1983）等名家描繪荷花且建立自我風格。齊白石年過半百開始畫荷，追隨八大山人，簡筆加墨色，高雅有味。到七十歲後，畫風一變。揮灑自如的筆勢，造就了兼具酣暢淋漓墨色、飽含濃艷色彩的荷畫。張大千畫荷最初效法八大山人和石濤。中國美術史學者傅申在《大千與石濤》文中指出；「大千的墨荷……兼採八大的荷葉與石濤的荷花，從八大得氣，自石濤取韻，故能自成一家。」此外，張大千的荷畫

[左頁上圖]

文霽，〈荷趣〉，1978，
媒材未詳，尺寸未詳。

[左頁下圖]

文霽，〈秋香〉，2008，
水彩、壓克力，57×86cm。

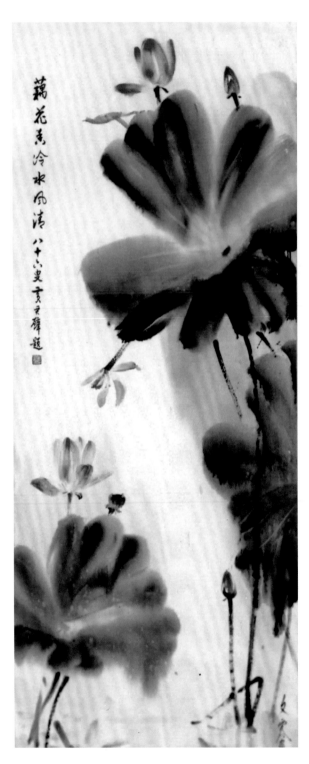 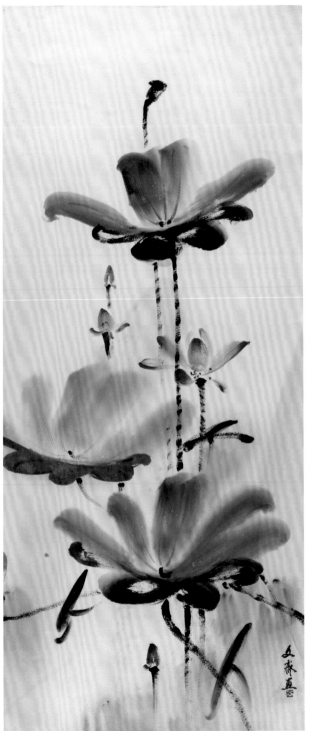

［左圖］　文霽，〈藕花香冷水風清〉，1980，媒材未詳，尺寸未詳。

［右圖］　文霽，〈接天荷葉無窮碧〉，1999，水彩、壓克力，150×85cm。

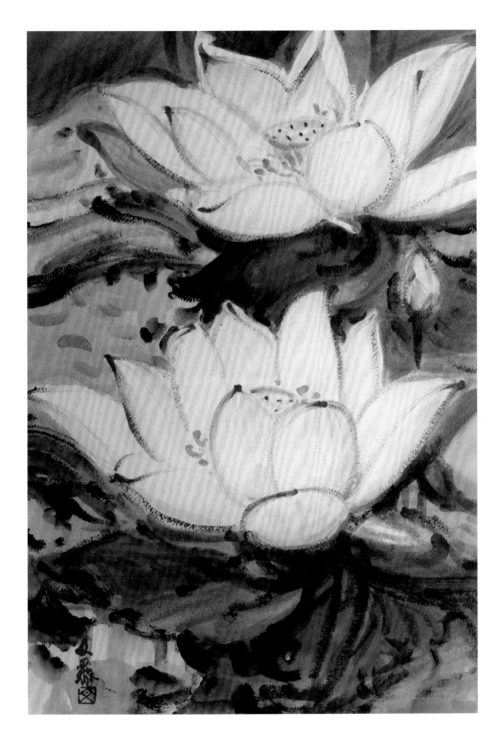

文霽，〈白蓮花〉，1999，
水彩、壓克力，
54.5×39.2cm。

也從宋代繪畫吸收養分並臨摹諸多名家，才得以在畫寫意荷花、沒骨荷
花的同時，也兼善富麗堂皇的鉤金荷花。

　　「中國畫重在筆墨，荷花是用筆用墨的基本功。畫荷花，最易也最

難。容易入手，難得神韻。」張大千認為，畫荷需要正、草、篆、隸四種書法技巧。字寫不好，荷也畫不好。畫荷花的梗子要用篆書，葉子則用隸書，花瓣用楷書，水草則用草書。文霽從此段談話，領略到張大千生前熱中於荷畫，似將畫荷當作繪畫的一種磨練和挑戰；文霽年輕時代開始畫荷，與他孜孜不倦於書法演練幾乎是同步併行。其中他以乾筆頓挫，蒼勁力道所勾勒出的挺拔荷莖，具現長年累積的書法苦練成果，也得以印證前人冶煉藝術之心得，足以成為後學的導引明燈。

植物園、中興新村畫荷的日子

文霽畫荷著重寫生。在他創作生涯當中，臺北市的植物園和南投縣的中興新村，是他最常接觸的荷花寫生地方。1968年，他從臺中轉職到北一女中，因學校位在重慶南路，接近植物園，不時利用教學空餘時間，到植物園寫生。

1964年，文霽於臺北植物園寫生時與作品合影。圖片來源：吳愛倫攝影、文霽提供。

臺北植物園隸屬臺灣省農林廳林業試驗所（今行政院農業委員會林業試驗所），是臺灣第一座植物園，位於臺北市南海路，占地約8公頃。廣闊的園區，綠蔭密布，是市民熟悉的休閒所在。它原是1896年日本人創建的臺北苗圃及母樹園，1921年正式更名為臺北植物園。園內栽培的植物超過一千五百多種，包括裸子植物、蕨類植物、植物分類園、民族植物、水生植物、荷花池等各式主題植物區。文霽對園中的大荷池情有獨鍾，沉迷其中。

他不但細心觀察荷池在晨昏、陰晴或風雨中的變化，也逐一體會荷池在四季的不同景象。為了方便作畫，他特地準備尺寸像門一般的畫板，因搬動不易，便將它寄放在國立歷史博物館後牆

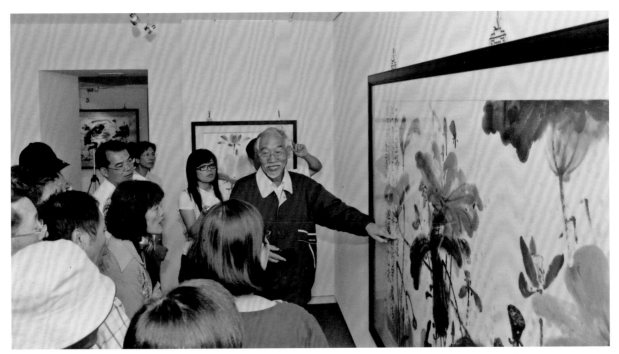

2009 年，文霽畫展在國史館臺灣文獻館舉行，文霽於展覽現場為觀眾導覽的身影。

隱密的林木間。每次到荷池旁寫生，只需帶著水彩畫箱，到場再取出那張大畫板，便可盡情地揮灑。

1982 年，文霽於臺北植物園寫生時留影。圖片來源：孫珮貞攝影，文霽提供。

「臺北植物園的荷花池，每當荷裝新上，嬌花送過那陣淡香，總留住池畔遊人許多腳步。有兩個大大的腳印，常常在池畔發現被踩得深深的。如果上午十點左右前去探究大腳印的來歷，將發現有一個穿著不插腰襯衫，體魄魁梧，大腳落實的荷之常訪者——文霽先生。他在池畔的足跡，在整個有花的季節裡幾乎每天可看見。」曾經和文霽同事的胡寶林，在一篇文章生動地描寫植物園裡的文霽。桃李滿天下的文霽，在寫生時，不時會遇到舊日同事，也會碰到帶著兒女遊園的學生，「文爺爺，文爺爺」喊得非常親切。

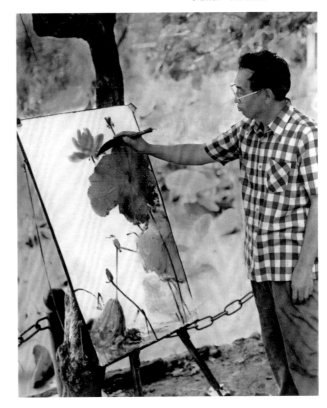

作為在植物園荷池寫生的常客，時而會遇上下雨；但文霽絲毫不在意。他認為雨後的荷花最美：「荷的顏色在輕霧中似乎稍褪了色。荷葉上的雨珠，翻來滾去，一葉傳給一葉，像一串滾動的珍珠水車，趣

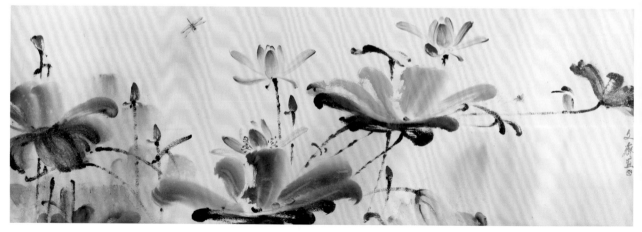

文霽，〈今日花開又一年〉，
2004，水彩、壓克力，
58×164cm。

味盎然。」正因為愛荷至極，他還曾經向植物園林務試驗所索求花苗，在住家頂樓種植一缸荷花；雖然數年才見開花，他還是滿心喜悅，笑說：「愛荷痴心，真誠感天，總算看見荷花芳姿。」

「荷池四季之景像不同，但文兄觀賞之以恆，春天荷葉露芽，夏天葉茂花開，以至於秋冬零枝殘葉，文兄荷花之作上承八大遺韻，下開水彩宗風，八大出諸水墨，而文兄表之以豪彩……」畫家鄭善禧在青年時代即與文霽交往，對他這位學長的藝術風采與行事風格認識甚深。他認為，文霽畫荷累積數十年，啟動了臺灣水彩畫家寫荷的風氣；文霽一向不與人爭，只在畫紙上樸實地表現個人所感的荷花。他用重彩塗灑數丈巨幅橫披的長荷，氣勢真動人，雄偉華麗兼而有之，濃艷而不俗，巨大宏闊而充實，筆法色彩神韻並顧，確實是集前人畫荷之大成。

文霽1982 年從北一女中退休後，將一家大小安置於臺北，獨自寓居南投中興新村，終日沉浸書畫，「一進他的屋子，就立刻被滿室的荷花所包圍。雖然他

文霽與他的荷畫。

的屋子與所有畫家的一樣凌亂，滿室的荷花卻仍使人為之神清氣爽。」早年曾與文霽一起在馬白水畫室習畫的高準，在一篇為文霽畫集作序的文中，憶及當年到中興新村探望老友的情景。「我們也一起走過一里路的曠野，去看了他平時作畫的荷塘，這時荷花都已謝了，連荷葉也沒有。荷花都已搬到文霽的畫裡去了呀！」

在1999年這篇高準書寫的序文指出，文霽以大片略帶渲染的色面，

文霽（左1）與北一女校長江學珠（左2）合影於個展。

2007年，文霽（前排右5）參加「北一女校友會96年會暨30重聚大會」時，與身穿綠制服的校友合影。

以與荷葉本身同樣的顏色，展現出荷葉既柔軟而有一定的韌度，又帶著一定的厚度，且似乎帶著涼爽霧氣的那種臨風搖曳之姿；又以荷花本身同樣的顏色，完全不用勾勒，以一筆中有濃淡變化的靈巧筆觸，展現荷花婉轉多姿的風貌。畫面上往往全白的背景，由於是畫在質地較厚的水彩紙上，與傳統水墨畫畫在薄宣紙或綿紙上的白背景，令人感覺又不同，更加彰顯出荷花與荷葉本身的玲瓏之姿與明艷之感。

「一幅在室，令人頓覺滿室生涼，似有清香撲鼻而來。荷花那種嬌艷而又清冽的冷艷之美，竟已完全在他筆下體現出來。」高準寫道：「賞張大千之荷，如對高士，而賞文霽兄之荷，如對美人。這美人則既有西方美女那種明眸皓齒的亮麗之美，又有著東方美女那種溫柔中稍帶飄渺的靈秀之氣。」

中興新村位於南投縣。1956年，臺灣省政府將辦公單位和員工遷到南投縣的營盤口，設立「中興新村」。隔年，以英國戰後新發展的花園城市（Garden City）概念，將此地區規劃成辦公與住宅合一的田園式行政社區，開創臺灣首例。社區內處處可見綠地樹蔭，花木扶疏。文霽在中興新村主要的寫生地方，是省府路大王椰子樹兩旁的荷田。每年的5月到7月就是荷花花期，綿延200、300公尺長的荷畔，吸引各地前來的人潮，眾人駐足賞荷，流連忘返。「荷痴」文霽幾乎天天到池畔。他騎著單車，頭戴斗笠，穿梭在荷田寫生。作畫時候，不時會有民眾向他請益畫事，他總是誠懇相授，從不拒絕。

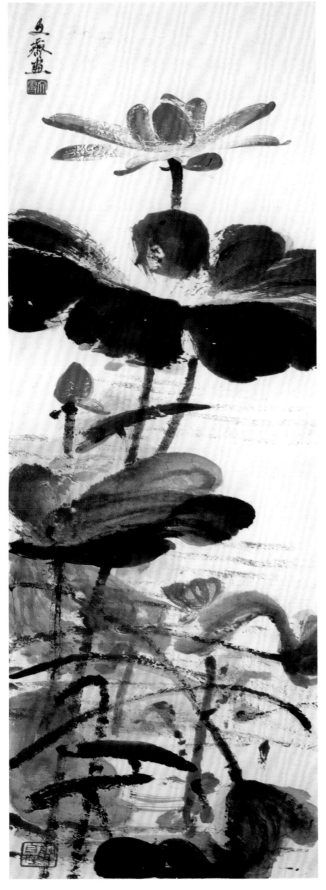
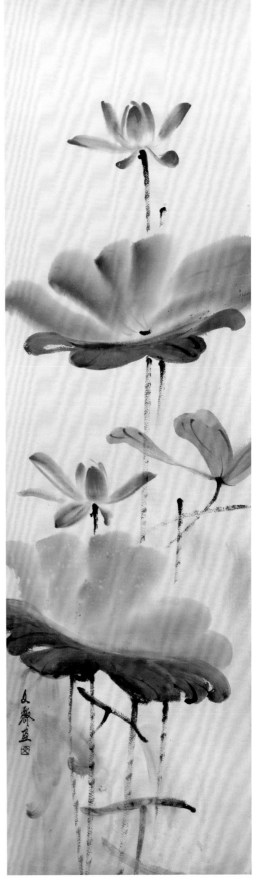

[右頁圖]
文霽，〈秋荷〉，1981，
彩墨、紙，65×101cm。

　　文霽的好友作家黃文範，拿宋朝愛竹的文同和愛荷的文霽相提：
他說文同擅長繪竹，以至愛竹、癖竹，當他到洋州出任知事時，甚至
買下當地的篔簹谷，建造竹林，空暇時日前往優游、觀竹。中國成
語「胸有成竹」便是來自他畫竹。文霽為繪荷而買宅於百頃荷田之
側，朝夕親荷，與他同姓的先賢文同何等相似啊！文同敬竹，是「木
中君子」；文霽愛荷，為「花中君子」，「文府有畫壇二名家先後輝
映，誠君子之裔；出淤泥而不染，亦君子意也。」黃文範曾如此評
析。

　　文霽畫荷都是現場寫生完成。他透過細心觀察，深得荷花的千姿
百態與萬種風情。他精細地處理畫面之留白，以及彩筆渲染的效果，
流暢灑脫的筆觸，無論在勾點花面或揮就葉枝，都流露出自然適意的
情懷。數十年的畫荷情愫，他對秋荷最上心。1981年的〈秋荷〉係植
物園寫生之作。秋風蕭瑟，荷葉見殘。簡筆濃墨描繪的葉莖似在招喚
老去的花容，卻顯得百般有心而無力。2001年的〈秋韻〉則捕捉初秋
尚有一番愛嬌的荷花；然嫣紅花身的襯景，卻是由綠轉黃的葉面，彷
彿預言即將來到的寒冬，必定也會苦到美麗的荷花！

文霽，〈秋韻〉，2001，
彩墨、紙，80×135cm。

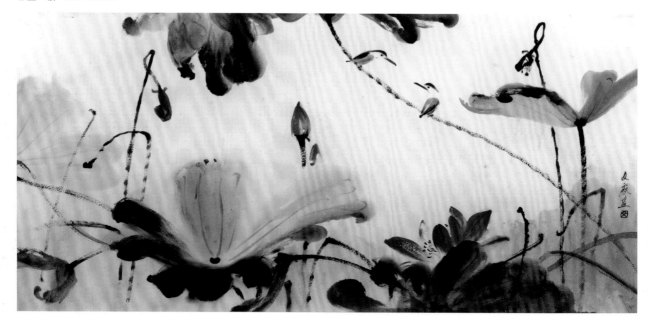

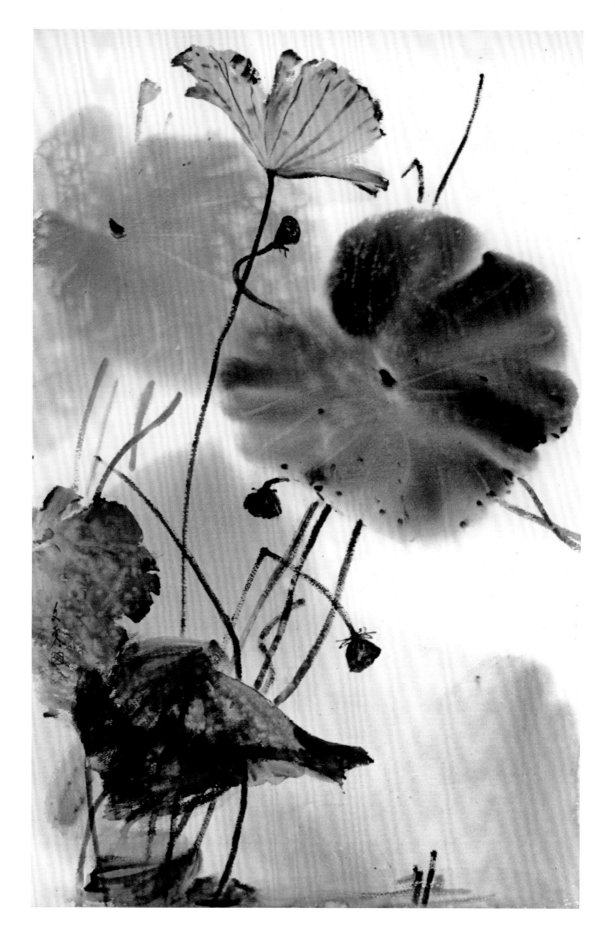

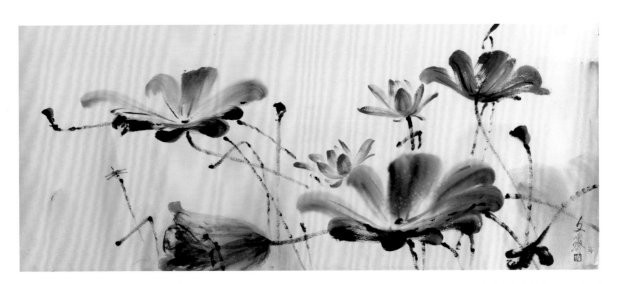

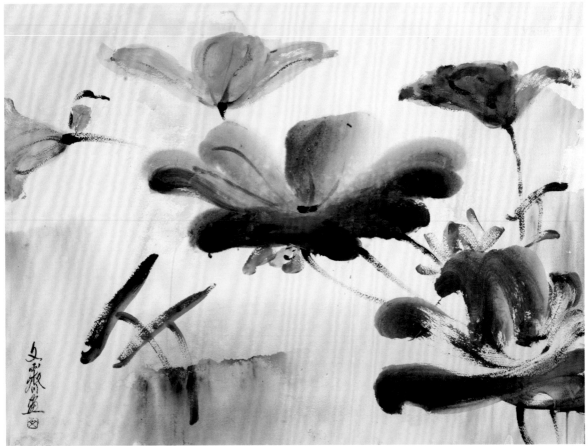

［上圖］　文霽，〈秋荷生輝〉，2010，水彩、壓克力，64×152cm。

［下圖］　文霽，〈清意〉，2013，水彩、壓克力，76×57cm。

［右頁左圖］　文霽，〈秋高〉，2007，水彩、壓克力，134×50cm。

［右頁右圖］　文霽，〈殘荷〉，2006，水彩、紙，135×34cm。

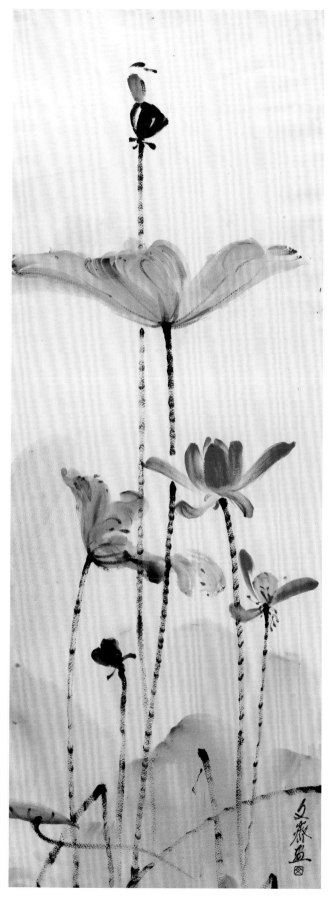
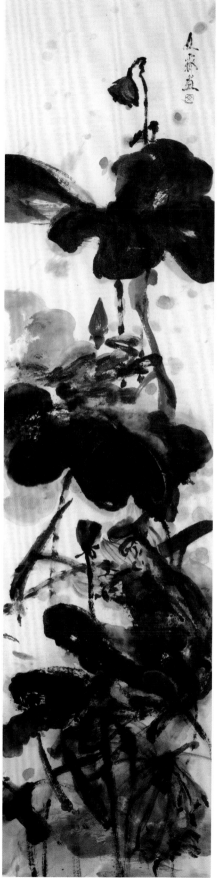

在文霽的荷花系列作品中，有的以水彩完成，有些則結合水彩與水墨，呈現荷葉的強度與韌性，增厚了構圖的嚴謹和視覺衝擊力。像2006年的〈夕照荷影〉便以大寫意的筆趣，瀟灑寫荷葉。同年完成的〈殘荷〉（P.83右圖）也是透過凝墨的施展，開布秋荷的境遇。2007年的〈秋荷圖〉相較於1981年的〈秋荷〉（P.81），用筆用色和用墨更進入健達老辣。鋪陳完整的構圖、富麗的色彩，將秋日荷池之殊景完美呈現，足見創作者觀察之入微，運作筆墨也用心十足。

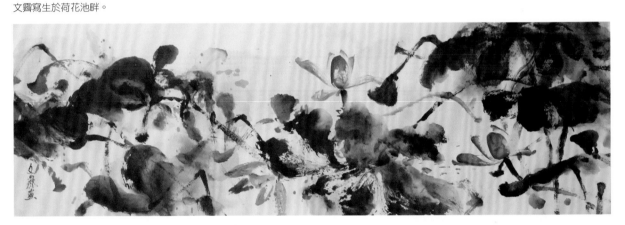

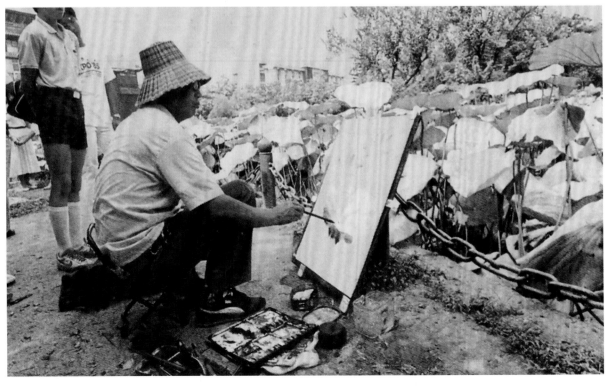

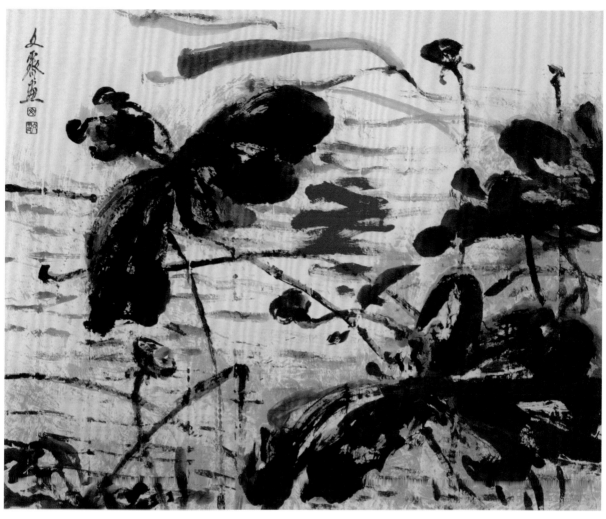

文霽，〈夕照荷影〉，2006，彩墨、紙，77×95cm。

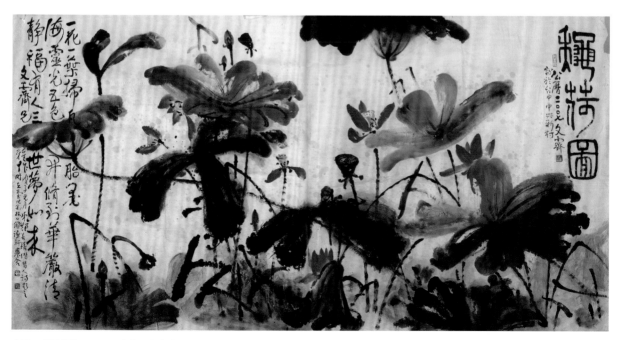

文霽，〈秋荷圖〉，2007，水彩、壓克力，122×230cm。

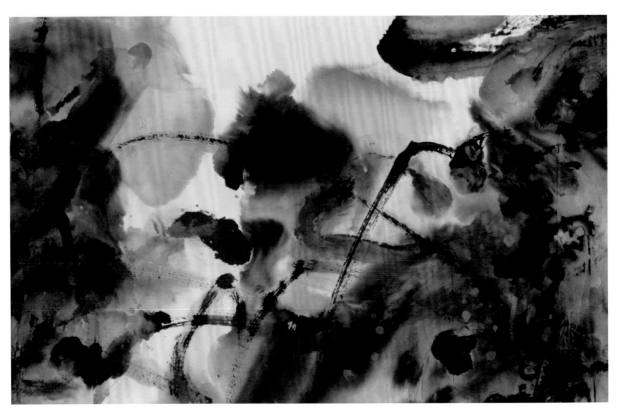

文霽，〈大象無形〉，2019，
水彩、壓克力、國畫顏料、
墨，36×56cm。

文霽晚年的荷畫媒材，許多是揉合水彩、壓克力和水墨畫顏料，並出現抽象的筆意。甚至年過九十以後，他依然繼續畫荷，並將在抽象水墨畫的研究心得，表現於這一個他畢生鍾愛的題材上。例如2019年的〈大象無形〉、〈多采多姿〉（P.88上圖）、〈絕代風華〉（P.88中圖）等畫作乃是以自由奔放的筆觸，藉著濕墨運轉與乾筆點染，刻劃荷池的生機與特有風華。〈大象無形〉之命題係出自老子《道德經》第四十一章的字句：「大白若辱，大方無隅，大器晚成，大音希聲，大象無形。道隱無名。夫唯道，善貸且成。」文霽在畫中，欲表現宏大的氣勢景象，並不拘泥於一定之形式或格局；而是在天地之間無所不在。

除了〈大象無形〉、〈多采多姿〉、〈絕代風華〉等水彩與水墨交融的畫作，文霽在2019年的代表作還包括以水彩為主媒材的〈妙香〉（P.89左圖）、〈荷氣呈祥〉（P.88下圖）、〈荷華芬芳蜂忘歸〉（P.89右圖）等，這一部分作品不見墨色淋漓，卻別有一番清麗風雅。葉浮水面，花開自在，像他晚

近之生活情境，有著都市隱者的悠閒，也因為心靜而比一般人享有安定歲月。

　　談到老年之後的日常寫生，文霽說：

> 都得麻煩媳婦開車載我去畫荷。年輕時多方面探索，年紀大了，領悟深，畫荷也有寫意的，畫抽象的講究氣勢大氣。畫荷過去和現在不一樣，過去用眼睛看，單純印象；現在用心領悟，畫自然與人影響的感受。現在多與水墨結合。我嘴巴笨，個性粗枝大葉，不愛交際，也從不出鋒頭。畫家要真，不能作偽。所謂畫如其人，人之想法如何，畫就是如何，真實反映出來。有時朋友勸我不要畫荷，但我喜歡。我畫我感受的荷花就是了。

文霽與孫子文顥程在南投中興新村藝術村入口前合影。

2019 年，文霽與家人遊大溪時合影，右起：文霽妻子吳秀雲、孫子、兒子文立、文霽、兒子文同、媳婦與孫女。

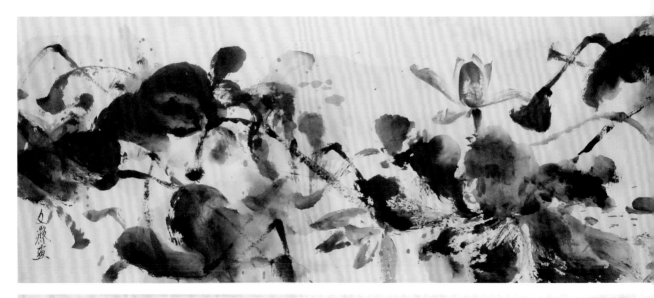

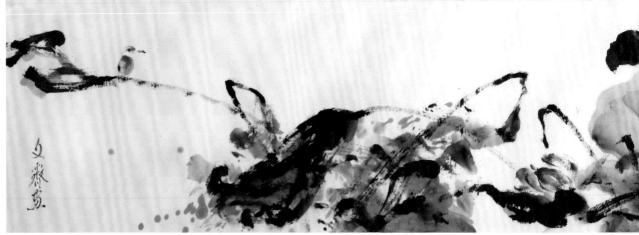

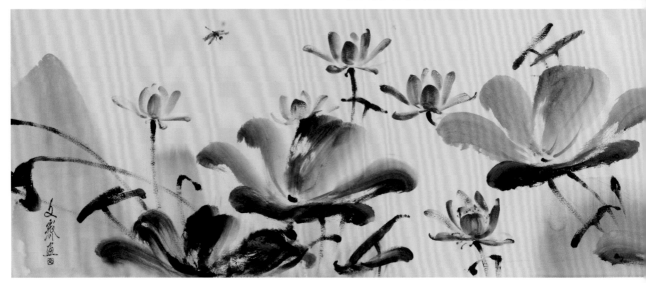

[左圖]
文霽，〈妙香〉，2019，
水彩、壓克力，213×31cm。

[右圖]
文霽，〈荷華芬芳蜂忘歸〉，
2019，水彩、壓克力，
154×33cm。

[上圖]
文霽，〈多采多姿〉，2019，
水彩、壓克力、國畫顏料、墨，
35×108cm。

[中圖]
文霽，〈絕代風華〉，2019，
水彩、壓克力、國畫顏料、墨，
36×128cm。

[下圖]
文霽，〈荷氣呈祥〉，2019，
水彩、壓克力，57×180cm。

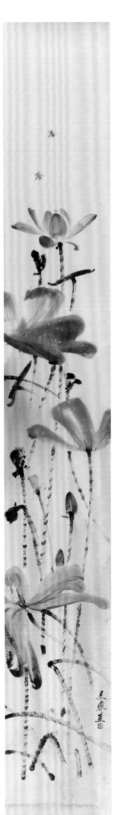

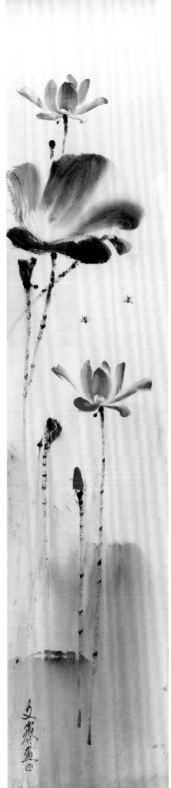

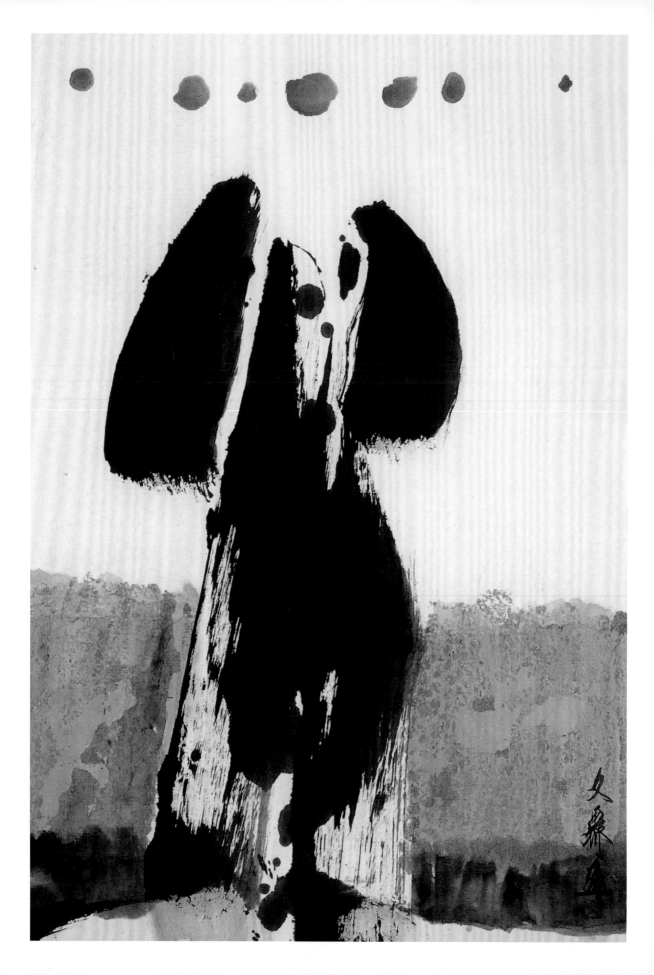

5.
仰慕八大山人與鑽研抽象水墨

文霽在學習傳統水墨途中,深入探究諸多名家,其中他對八大山人等人的作品特別偏愛;主要緣起於他早年收藏的一本八大山人畫集。這一本畫集,對他爾後從事抽象水墨,提供優美的傳統教養,並能與他吸收的西畫相輔相成,使用毛筆,混用中西顏料,表現剛強之外的　種幽深柔美,藉筆觸與色彩的變化,揮就具有個人風格的創作。

[本頁圖] 文霽 1977 年與作品〈獅頭山遊記〉合影。
[左頁圖] 文霽,〈自然呼喚〉,1996,彩墨、紙本,68×46cm。

一本八大山人畫集

　　文霽七十年的藝術創作歷程從水彩寫生入手，經過長期的再現自然之藝術表現，逐漸發現無論媒材或題材，都無法隨性盡訴感情，爾後他投入中國傳統山水花鳥畫研究，也對西方的野獸派、立體派、超現實主義產生興趣，在中西雙重養分的澆灌和激發下，他從水彩寫生轉入水墨的寫意。在學習傳統水墨途中，有諸多名家引起他深入探究，其中他特別偏愛梁楷、范寬、八大山人等人的作品，特別是八大山人出自圓厚中鋒而富有彈性的線條表現，寫意山水花鳥的筆簡意賅、形神兼備，畫作所散發出的灑脫純淨，讓他傾慕不已，奉為藝術追求之典範。

　　文霽的抽象水墨，深受八大山人的筆趣墨韻影響，當中最大的關鍵，來自早年他收藏的一本八大山人的畫集。類似的古人作品集子在今天取之容易，購自海外也十分便捷；然而在臺灣「戒嚴時期」（1949-1987），包括出版、集會、結社、言論、旅遊等在內的人民權利都被限

【關鍵詞】　八大山人（約1626-1705）

　　中國明末清初畫家八大山人名「朱耷」，是明太祖朱元璋第十七子朱權的九世孫，明亡後削髮為僧，出家時釋名「傳綮」，後改信道教。臺北故宮博物院收藏的《傳綮寫生冊》即是他三十四歲在出家地所作。十五開的寫生冊有十二開繪有瓜果、花卉、玲瓏石、松等題材，另外三開分別用楷書、章草、行書、隸書在各頁題詩偈。八大山人擅長水墨寫意，山水和花鳥皆能得心應手。他的山水畫雖師法董其昌、董源、巨然、郭熙、米芾、黃公望等人，花鳥畫受沈周、陳淳、徐渭等名家影響，在題材和布局方面追隨前人；但用筆恣縱，大膽剪裁，簡筆少墨，造就獨一無二的奇逸孤傲、意境遠闊。

八大山人，〈荷花翠鳥圖軸〉，
年代未詳，水墨、紙，182×98cm。

〔上圖〕　文霽，〈憶江南〉，年代未詳，彩墨、紙本，69×112cm。

〔下圖〕　文霽，〈山嵐雲湧〉，2013，水墨、壓克力，70×125cm。

文霽，〈桂林印象〉，
年代未詳，彩墨、紙本，
69×45cm。

縮。當時在中國大陸書刊嚴禁進口的情況下，這一本八開大、中國人民出版社出版，以黑白影印的八大山人畫集，輾轉到文霽手中就顯得無比珍貴。畫集裡都是八大作品的精選，刊載的畫作有山水、荷花、鳥獸等。文霽將它當作至寶，不時翻閱觀賞。早年他的一些畫友學弟聽聞有這一本「禁書」，每次到他宿舍畫室，都會要求借閱，一遍又一遍翻看端詳，愛不釋手。

這一本八大山人畫集儘管製作粗糙；但無損於揭示創作者絕妙的筆墨。文霽和他的學弟畫友莊喆、鄭善禧等人，每次閱覽都陶醉其中。他們被八大的筆跡和運墨吸引，大團墨色所圈點的鷹眼，凌厲逼人；濃淡兼蓄。水與墨巧妙混合出所表現的荷葉，也讓他們見識到中國畫靈巧的水墨，想像著這位奇才畫家是如何支配他手中的筆，又如何控制運筆速度之急緩，才能呈現眼前這般萬變躍動、令人動情的畫面！

……單純欣賞他的書道，正是如錐畫沙，鈍樸如古藤，銀鉤鐵條，不露鋒芒，不爭花巧，不尚風彩，而端重厚實。真似壯士馬步，屹立不搖，把他的書道和他所畫疏落幾莖蘆草，和那垂飄的三兩道枯柳相比，即知道中國作畫的運筆雄勁來，書與畫通，只有中國畫家能有此道……八大山人畫小魚，只見其三兩道筆線組

合，而動力充沛，如箭矢之穿水，筆簡形具，果真是中國筆墨的精英。

鄭善禧多年後撰文憶及年輕時和文霽捧讀這一本畫集的往事，字句當中還跳躍著當年來自八大山人的書道與畫筆而感動禮讚的心情。

對於早年皆專注於中國水墨鑽研的文霽和鄭善禧來說，八大山人完美地處理生宣紙吸墨擴散，以及控制水分流淌時間的表現，可以說帶給他們莫大的震撼和啟示。八大山人的畫集更讓他們觀察到水的乾潤、墨的深淺、筆的彈力，是水墨畫必要關切的重點。畫家不但善用媒材，更能結合心境狀態，兩者緊密的結

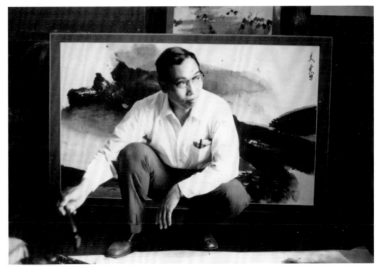

合，終產生不可抵擋的魅力。鄭善禧形容這一本八大畫集是「真經法寶」；文霽有這一本「真經法寶」，朝夕參悟，對他爾後從事抽象水墨，提供優美的傳統教養，並能與他吸收的西畫相輔相成，使用毛筆，混用中西顏料，揮就具有個人風格的創作。

文霽心儀八大山人的藝術造詣，也欣賞他的個性與行事風格。

「八大山人作品意境較高，看淡世俗，不像石濤交際應酬。石濤聰明，八大笨；但八大做藝術能專精也夠深入。畫如其人，他的畫是純藝術，沒有世俗之利害得失，是自我表現，並非討好別人。」文霽認為，八大的作品與眾不同，很多畫家包括齊白石、張大千皆受他影響，卻未

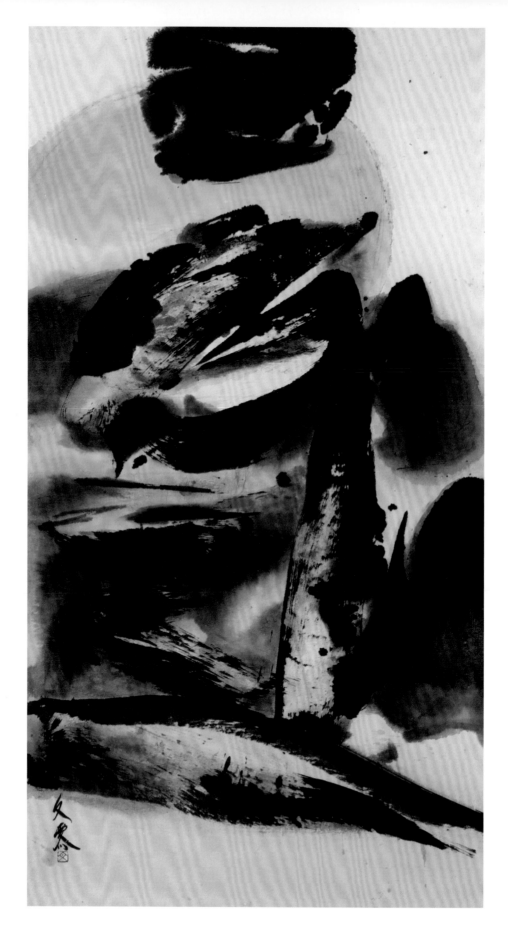

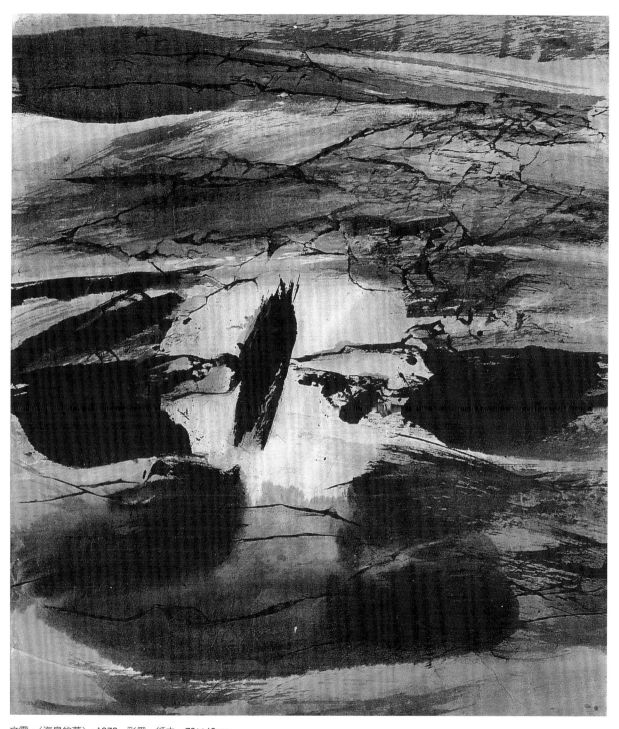

文霽，〈海鳥的夢〉，1972，彩墨、紙本，70×60cm。

[左頁圖] 文霽，〈幻境〉，1980，彩墨、紙本，96×71cm。

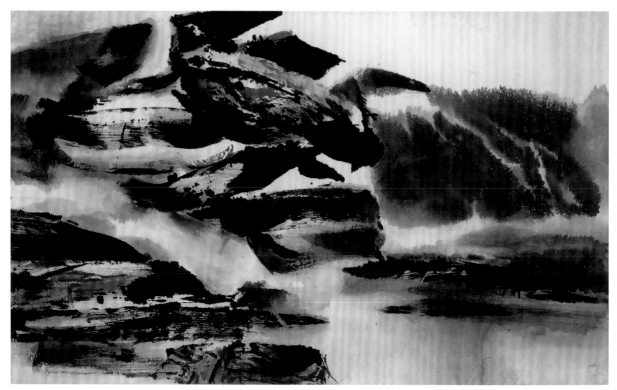

文霽，〈碧潭印象〉，1987，
彩墨、紙本，90×148cm。

能超過。當然他的創作跟所處環境有關，所以才能拋開世俗之做人做事，作品精簡超俗，可以不食人間煙火。藝術乃苦悶象徵，他孤單，所以做到了改變山水。

「書法式」的抒情抽象水墨風格

文霽在藝術創作的路上，始終是水彩和水墨並進。「儘管他那些大渲染的水彩作品，頗受一般社會人士的喜愛，但就嚴肅的創作而論，文霽的藝術成就主要仍表現在他那些頗具書寫性與符號性特色的抒情抽象水墨之上。」藝術史學者蕭瓊瑞（1955-）指出，文霽的抽象水墨作品，在墨線書寫、山形暗示，以及物我交融的過程中，展現雄渾暢快的筆觸，有近代西方結構主義的趣味。

從事藝術深受中國傳統書畫啟迪的文霽，事實上在1960年代就開始關注歐美畫壇潮流。當時文霽因教職關係，長時間在臺中生活。他除了經常到北溝的故宮陳列館，參觀院藏宮廷書畫真跡，也不時造訪臺中美國新聞處圖書館，翻閱從美國遠道而來的許多現代畫集。臺中美國新聞處於1961年正式成立，當時抽象表現主義在紐約已盛行一陣子，紐約的畫廊、美術館相繼舉辦該潮流繪畫展覽，畫集因應而出版。臺中美國新聞處以文化交流為前提，定期有郵寄來臺的藝術出版品，文霽都迫不及待地前往位在自由路的美國新聞處先睹為快。

文霽在1960年之前，主要從事風景寫生，對於抽象畫打破真實表現

【關鍵詞】 抽象表現主義（Abstract Expressionism）

抽象表現主義或稱紐約畫派，是第一個由美國興起的藝術運動，在第二次世界大戰以後盛行二十年。

二戰期間，西方藝術重心從歐洲轉移到美國紐約。不少歐洲藝術家轉往美國發展，他們的藝術表現和移居所在地的藝術互相碰撞，產生新的觀念和創作風格，其後發展出來的抽象表現藝術，流行於美國，也主導了西方藝術潮流。

抽象表現主義強調透過形狀和顏色，以主觀方式來表達，而非直接描繪自然世界的藝術。呼應了表現主義、未來派、立體主義等。繪畫風格方面主要分為行動繪畫（Action Painting）和色域繪畫（Color-Field Painting）兩種。它對傳統藝術進行澈底的革命，成為一個國際性的藝術運動。當時的藝評家認為抽象表現主義繼承巴黎的現代主義，並把現代主義推向了巔峰，因此又稱作「美國高度現代主義」。代表藝術家包括傑克森‧帕洛克（Jackson Pollock, 1912-1956）、威廉‧杜庫寧（Willem De Kooning, 1904-1997）、巴內特‧紐曼（Barnett Newman, 1905-1970）等。

帕洛克是美國抽象表現主義繪畫的大師，被公認為美國現代繪畫擺脫歐洲標準，在國際藝壇建立領導地位的第一功臣。他把繪畫看成是一種自發的活動，1947 年，他拋開傳統的刷筆和畫架，首次把畫布鋪在地上，用鑽有小孔的盒子、棒子或畫筆把顏料滴濺在巨大畫布上，同時在畫布四周走動，施以反覆的滴畫動作。他在不斷行動中完成作品，因此被稱作「行動繪畫」。他認為「畫是自己產生的，一幅畫有它自己的生命，我的任務是讓它誕生。」

帕洛克，〈聚合〉（1952 年 10 號作品），1952，油彩、畫布，237.4×393.7cm，紐約水牛城公共美術館典藏。

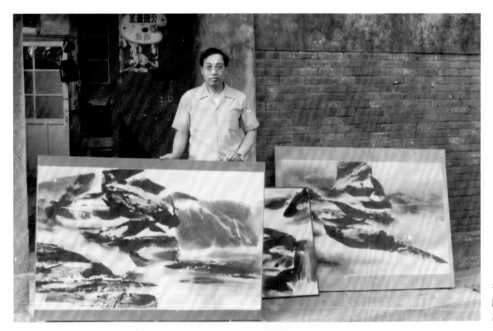

1976年，為了在當時剛創刊的《藝術家》雜誌上刊登廣告，文霽於自宅門前與抽象作品合影。

文霽，〈遐思〉，1973，彩墨、紙本，55×56cm。

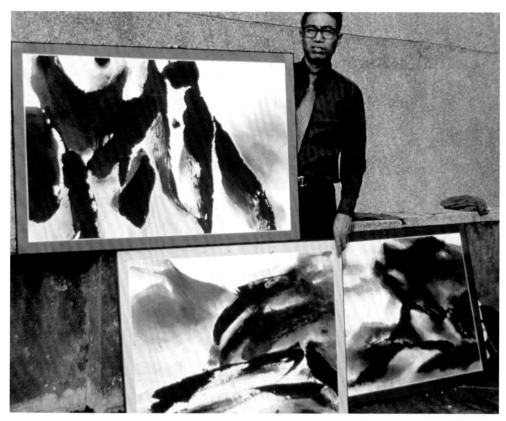

1984 年，文霽及其抽象
水墨畫合影。

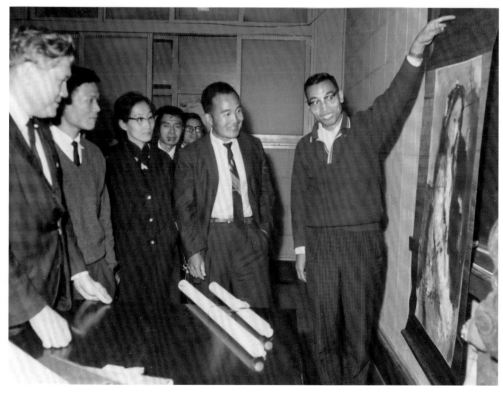

1961 年，臺中美國新聞
處邀請畫家王育仁（右
2）、王守英（左 2）陪同
外國畫家至文霽（右 1）
的畫室參觀。

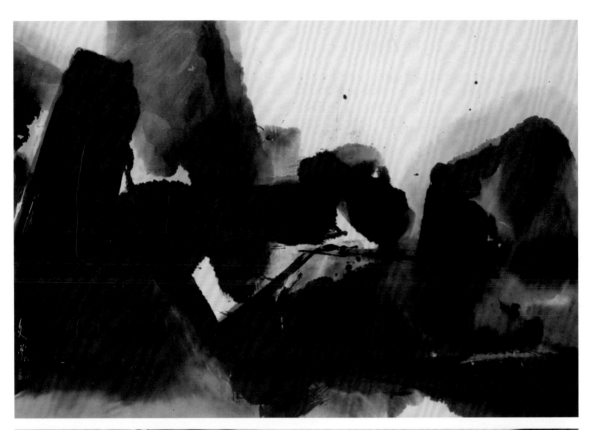

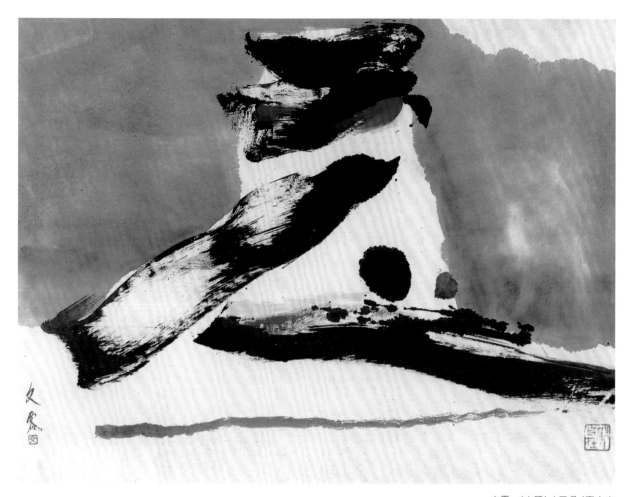

文霽，〈火種〉（又名〈高山火種〉、〈冬〉、〈遐思〉），1982，彩墨、紙本，69×92cm。

主題之侷限，將藝術基本要素進行抽象組合所創造的形式，原本就懷抱著極大的好奇和憧憬；對於迎面而來的以紐約為中心的抽象表現主義，雖如同稍早他從畫集接近八大山人的藝術一樣，只能隔著印刷品觀賞其神妙；然而對他來說已經非常滿足了，至少，他看到了時代的新藝術樣貌，知道以紐約為中心的這一個藝術運動的主張和特色。

　　當時，派駐臺灣包括美國軍事援華顧問團、臺北美軍協防司令部、臺北美軍總部勤管司令部、第327航空師等美軍部隊和單位的軍人加上隨行眷屬，人數可觀，臺中和臺北等地是他們主要的活動所在。在臺中大雅路等主要街道的商家和來往的外籍顧客，交織成濃厚的異國情調。

[左頁上圖]
文霽，〈寒山〉（又名〈山河〉），1973，彩墨、紙本，60×85cm。

[左頁下圖]
文霽（後排左2）、顏水龍（前排左3）、鄭善禧（前排左4）等人與美國畫家參訪團拜訪臺中當地畫家的畫室。

103

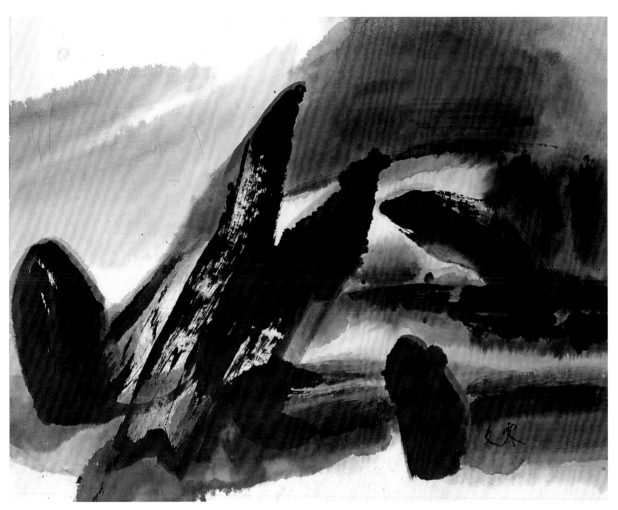

文霽，〈秋山夕照紅似火〉，
1980，彩墨、紙本，
60×77cm。

就在文霽熱中於美國新興藝術，並開始將觀摩心得用之於創作抽象水墨
的同時，一些愛好藝術、前往北溝故宮研究的學者和駐臺美軍軍官及眷
屬，經常邀約文霽和畫友聚會，文霽等人的作品也不時在聚會中展示。
那時候他已從水彩寫生轉向水墨寫意，在追求抽象表現的驅使下，他以
書法為基礎，藉著剛拙、粗獷之筆觸和留白效果，描寫壯麗山川，頗受
與會人士讚揚和喜愛。在當時臺灣仍以傳統水墨為主流，文霽等能大膽
擁抱歐美潮流，且以抽象寫意表現水墨之美，同時也被收藏，讓許多初
入畫壇的後輩羨慕不已。

　　文霽大量創作現代水墨雖在1960年代；但追溯他的繪畫歷程，在

1952年他二十九歲，已參加以推動臺灣現代藝術為宗旨的首屆「自由中國美展」。該展覽由何鐵華等創辦的《新藝術》雜誌主辦。何鐵華與畫家莊世和等人透過展覽，力倡「自由中國的新興藝術運動」。文霽在第2屆的「自由中國美展」再度出品，以水彩畫〈布袋港〉入選，也開啟步入畫壇的美好一步。緊接而來的臺灣藝術發展風向，因為五月畫會和東方畫會的成立，帶動臺灣畫壇的革新，自由開放的豐富藝術表現形態，也讓早年偏執於傳統法度的文霽有一番自我反省。

文霽在抽象水墨的成功表現，來自他勇於不斷地嘗試。他對藝術的熱誠和毅力，都在無休止的自我超越勉勵下，開創屬於自己的思想和視

【關鍵詞】 何鐵華（1910-1982）

何鐵華，畫家、美術評論家和藝術雜誌創辦人，是臺灣早期從中國大陸來臺積極推動現代藝術的藝壇人士之一。何鐵華 1910 年在廣東省番禺出生。1926 年前往香港，拜師馮潤芝習畫，並與胡根天、吳梅鶴合辦「尚美畫室」。1927 年進入上海中華藝術大學西畫系，隨陳抱一研究現代藝術。1932 年在上海舉行首次個展。1935 年加入陳抱一等人鼓吹的「新興藝術運動」，並擔任上海《美術雜誌》主編及出版著作《新興藝術概論》一書，推介世界藝術新思潮。他曾是抗日將領孫立人的智囊，主掌文宣事務。中日戰爭爆發後，因

1973年，何鐵華留影於紐約畫室。

兒子在戰火中罹難，傷痛之下，便以《大公報》戰地特派員之身分，到重慶後方投入救亡工作。

1947 年，何鐵華從上海來臺後，曾擔任《公論報》「藝版」、《新生報》「藝術生活版」主編。1950 年創立「自由中國美術家協進會」，隔年主辦第 1 屆「自由中國美展」。此外，他在 1950 年創辦《新藝術》雜誌，並陸續出版專書。透過《新藝術》，大量介紹畢卡索（Pablo Picasso）、盧奧（Georges Rouault）、康丁斯基（Wassily Kandinsky）等 20 世紀繪畫名家及現代藝術風格，也邀約李仲生、孫旗、施翠峰、陳慧坤等人撰寫相關文章。

在臺灣戒嚴時代，何鐵華為捍衛新藝術理念，在雜誌上勇於和倡導革命美術教條的人士對抗，於 1961 年赴美定居，受聘於美國紐澤西州立大學藝術院，隨後於紐約中國城設立「中華藝苑」授藝。1982 年於美國夏威夷辭世。

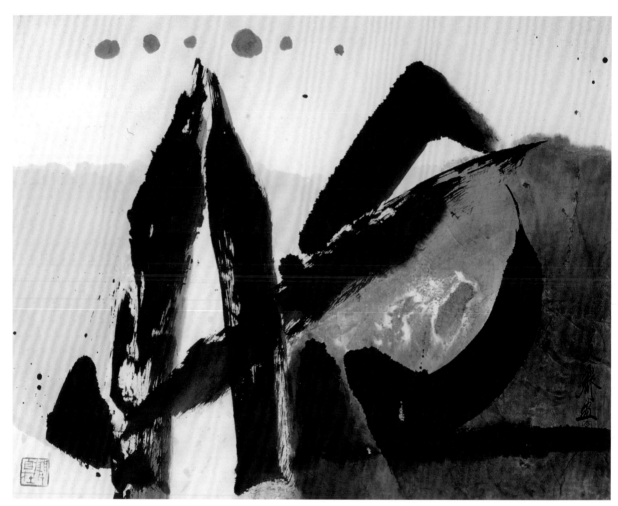

文霽，〈仰望〉，1988，
彩墨、紙本，60×70cm。

[右頁上圖]
文霽，〈極光〉，1995，
彩墨、紙本，69×85cm。

[右頁下圖]
文霽，〈構成〉，1993，
彩墨、紙本，
54.5×104.5cm。

野。就像他摯友畫家王祿松所感受的：

　　他的畫吸收，消化別人的特色。很多地方可以明顯看出受了別
　　人的影響，但在了解原則、原理下，變化成自己的東西，而不
　　是套公式般的整個割裂一部分移植過來……他的畫風更傾向中
　　國傳統，但色彩鮮艷明亮則和傳統畫不同……中國畫道有「心
　　畫」、「眼畫」之分，文霽更將其昇華，他強調形不重要，似真
　　非真，似像非像，千萬不能有限制。思想、觀念表達得完美，是
　　作畫的最終目標。文霽在水墨畫之中追求他的理想，以陰柔的水
　　墨表現強勁的陽剛之美……他的寫意與潑墨，兼含了具象與抽象

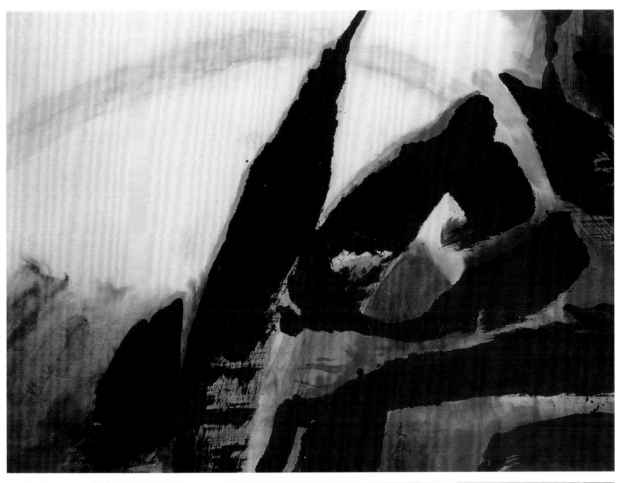

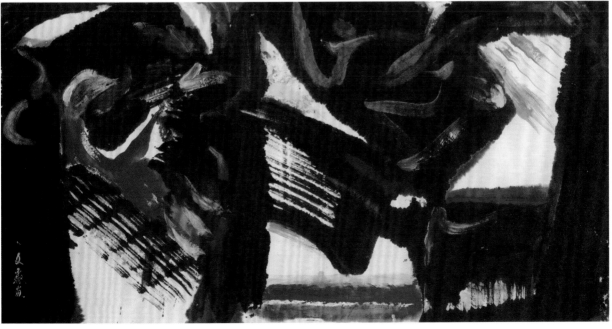

的雙重意義，真正實現了空非空、象非象的虛實相成之道……在繪畫上不但諳於虛實相生的妙諦，抑且在生活上，旁通於抽象與具象的交替運用，使他的藝術趣味，永不偏枯而自得其樂。

而畫家鄭善禧認為：「文霽潑墨大寫意抽象畫，氣勢雄奇，色彩豐潤，乃是由水彩畫之素養，更兼我國筆墨傳統之潛能，相輔相成，故成就高深。」文霽的水墨抽象畫若沒有水彩畫之素養，則不能設色豐潤，若沒有傳統筆墨之潛能，則不能氣勢雄奇。兩者是相輔相成的。

另一位畫家梁奕焚（1937-），對文霽的現代水墨，則有以下的看法：

1963年，畫家梁奕焚在文霽作品前留影。

中國水墨畫線條的移動，造成畫面力與速度的律動，產生畫面的空間效果，潑墨也因力與速度而獲得表現。這種線條與墨的趣味，以及紙的餘白，產生了三次之繪畫的空間境界，構成中國現代水墨畫的特質與特色。文霽水墨兼採潑墨及大筆觸的線條表現，氣勢磅礴，渾厚圓潤，蒼勁有力，感人至深……

與文霽有長年交情的畫家劉其偉，則在一篇文中寫道：

文霽的作品，是屬於有機的、內在的（潛意識的）、直覺的，是一種強烈情感，透過了雄渾筆觸的揮灑所形成畫面上的緊密結構。每一筆墨色相互間具有密切關連，以維持畫面韻律的流動與平衡。而且每一筆可以讓人感到力與速度的抒發，筆力的重量與結構的組織，均能顯示磅礴的氣勢，以及毫無矯飾的痛快情緒。文霽的作品，並不止於此一純粹結構下的處理，同時他也致力於表達心中的意念。

[右頁圖]
文霽，〈窺〉，1995，
彩墨、紙本，77×68cm。

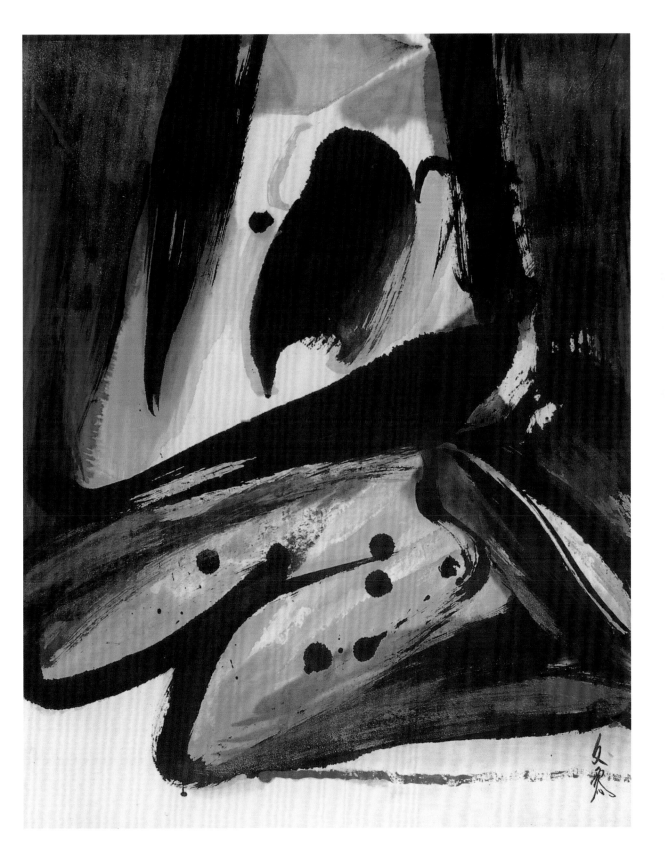

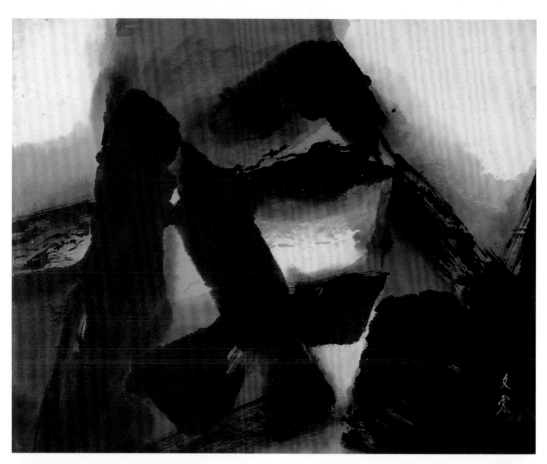

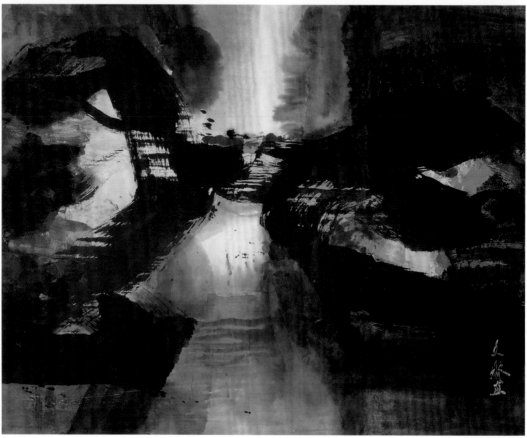

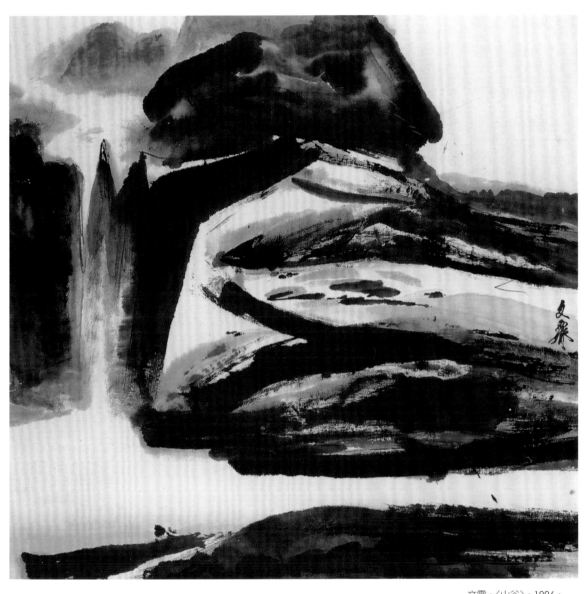

文霽，〈山谷〉，1996，
彩墨、紙本，69×69cm。

　　與文霽相交六十年的《藝術家》雜誌創辦人何政廣認為文霽
的作品正如其「創作自白」中所述：「作為一個藝術家，應該用敏
銳的目光和清晰的頭腦，環視生活周圍的現實，把個人生活在這個
時代的感受，反映於作品中，這種反映可以『有形』，亦可通過
『無形』，昇華至抽象的畫面中，所謂『超現實』的意念，往往是
由有意識的實體世界，提昇至超意識的境界，使觀念的表達更為含
蓄。」文霽的水墨畫表現出剛強之外的一種幽深柔美，藉筆觸與色

[左頁上圖]
文霽，〈開山〉，1995，
彩墨、紙本，69×75cm。

[左頁下圖]
文霽，〈夜色〉，1996，
彩墨、紙本，69×85cm。

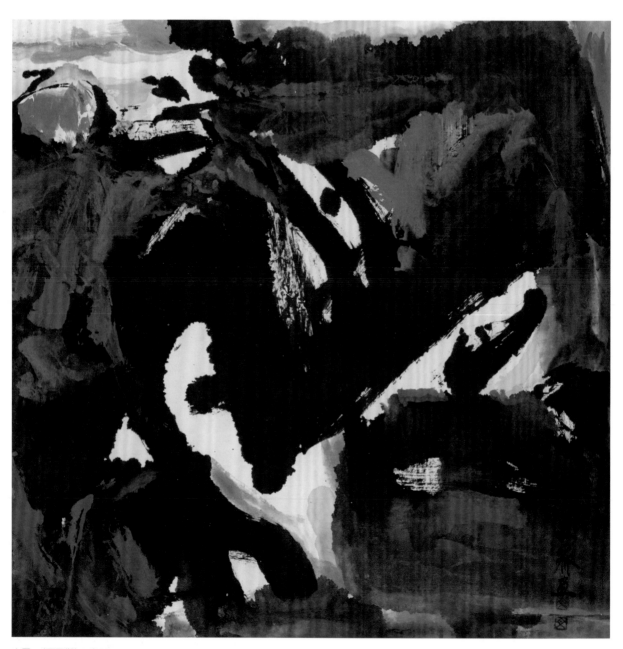

文霽，〈面面觀〉，1998，
彩墨、壓克力，68×68cm。

彩的變化，說明個人的感受，形象偶然也許可以辨別，但形象的功能改變了。著重意念的傳達，境界的創造。也因此，他這種書法式的抽象作品，在揮筆的當時，並不是即興式的，而是凝結著思想的意念，在雄渾活潑的筆調中，蘊含嚴肅而真誠的個人情感。

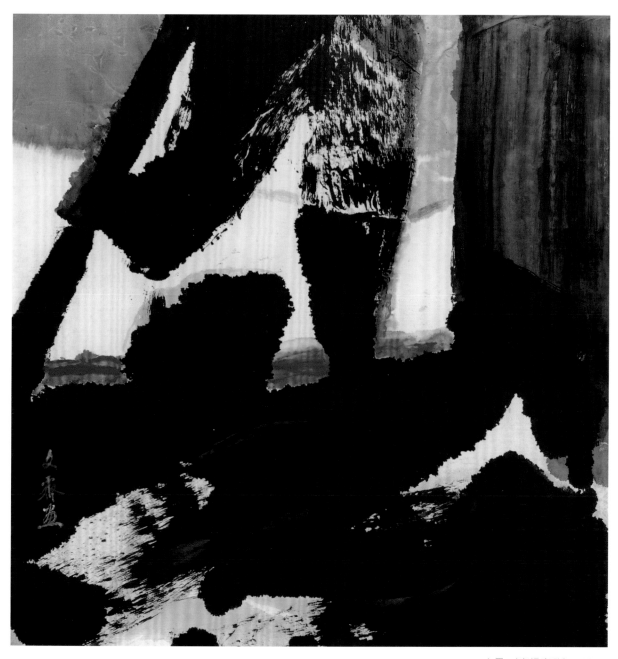

文霽，〈窗裡窗外〉，1998，
彩墨、紙本，69×69cm。

　　文霽的抽象水墨使用的是毛筆，作畫顏料則取水墨、水彩和壓克
力，以中西混用的方式，希望透過不同顏料的特性，表現自我需求的風
貌。在用色方面除了墨黑，時而也會用鮮紅、艷黃等亮麗的色彩，或以
黑白之強烈對比，烘托畫面之氣勢。

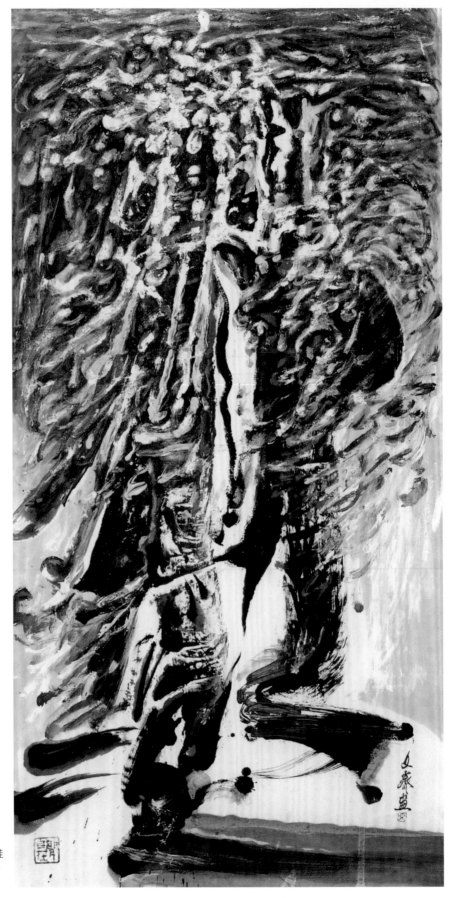

文霽，〈變臉〉（又名〈蛙
人〉），2006，彩墨、紙本，
125×69cm。

文霽說，他早年模仿齊白石、八大山人，因為他們都愛大筆頭，畫風灑脫；作畫就是學習傳統要深，離開時要離開遠，才能與他人不同，有個人面目，入美術史才有價值；他一直以此自勉。當年從寫生到水墨寫意的鑽研，就是有感於中國畫一直停留在八大山人為巔峰的時期，盡在古人影子中打轉，無法超越突破，西畫卻一直在進步、演變。所以他兼取中西，希望創造新的水墨畫風。

　　在同輩畫家當中，文霽致力於水墨技法與形式的研究甚為執著，他藉著用筆和運墨，在畫面進行念想的解構，步步走入無形的狀態。大筆觸揮就的類似山形符號，有著音樂的律動起伏，又像刻意放大中國山水的皴法，將自然之景擴充到無比大，或是出自個人內心感性的奔裂極致，這許多追隨筆意的心境反射，已非真實的明月或山河，而是成為屬於他的生命的抒情篇章——一個內斂沉穩的創作者無聲的吶喊和謳歌。

　　文霽說，人生很難預期，不能按計畫走，現在糊里糊塗。畢竟年紀不同，想法也變了，隨著年歲增長，他的創作慢慢出現了無心無意，也顯現潛意識，自由流露出的意識流，畫作正如他的心：無得失，更無計較顧忌，一如本然。過去下筆會想到構圖，現在憑直覺隨性。藝術至高峰無非是偶然效果，並非預期的。有如此想法就好！

雕塑和人體創作

　　文霽的創作主要表現於水彩風景和抽象水墨，另外早年也兼做雕塑和人體畫。他做雕塑開始於1960年代，先是隨陳庭詩（1913-2002）到淡水河邊買廢鐵回來組合，原本是好玩自娛，但受到媒材及製作手法的高自由度吸引，便投入雕塑創作。1971年，劉獅（1910-1997）在臺北創立「中國雕塑學會」，他加入該學會。劉獅是知名畫家、美術教育家劉海粟（1896-1994）的侄子。劉獅於劉海粟主持之上海美術專科學校（今上海大學上海美術學院）畢業後，赴日攻讀西畫和雕塑，並曾在該校執教。1949年來臺後，創辦政治作戰學校藝術系（今國防大學政治作戰學院應用藝術系），並擔任第一任系主任。

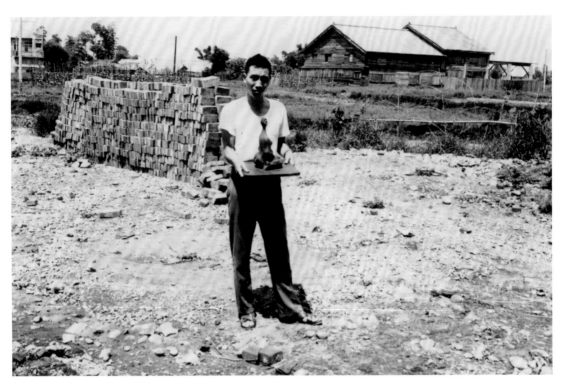

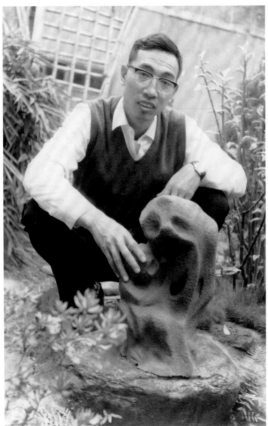

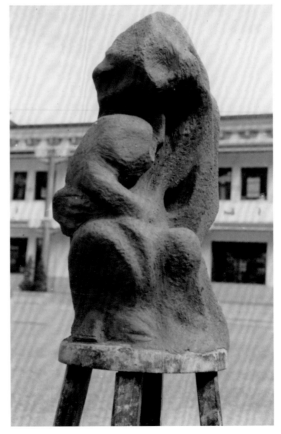

文霽在參加劉獅主導的雕塑學會活動之前，已
有雕塑作品陸續問世，包括1959年的〈貓〉、1960
年的〈憩〉、1961年的〈人像〉、1963年的〈母與
子〉、1967年的〈自然的呼聲〉、1968年〈想飛〉
等。其中〈母與子〉在1966年獲全省教育美展優
選、〈想飛〉在1968年獲全省教育美展第一名。

1967年，文霽應聘於東海大學建築工程學系教
授雕塑，同時也和從事雕塑的藝術家陳夏雨（1917-
2000）、何明績（1921-2002）、楊英風、周義
雄（1943-2015）等人切磋交流，期間雖然完成不少
作品；因為他的住家和畫室空間有限，加上搬家種種緣故，雕塑作品幾
乎都走上丟棄之路。但文霽似乎沒有太在意。他說：「做雕塑，我沒有
要達到目的。我想，做任何事要達到頂點就要專一，『多能』終究無法
深入！」

文霽在1994年曾前往歐洲，2007年到美國大峽谷等地，除了旅遊寫
生，最大的目的就是參觀博物館。他在巴黎羅浮宮、奧賽美術館、倫

1994年，文霽於英國知名景
點的倫敦鐵橋前留影。

1994年，文霽前往歐洲旅遊
時，於法國羅浮宮前由貝聿銘
設計的玻璃金字塔前留影。

[左頁上圖]
早年文霽與未完成的雕塑作品
合影。

[左頁左下圖]
1963年，文霽與雕塑作品〈母
與子〉合影。

[左頁右下圖]
文霽的雕塑作品〈母與子〉。

敦大英博物館等世界知名博物館看到心儀已久的西方大師真跡，看到古代的希臘、羅馬、文藝復興時期的雕刻繪畫，到19世紀之印象派，以及20世紀後的野獸派、抽象派、立體派等名家巨作，感動不已。其中，他也留意到馬諦斯和畢卡索等人的雕塑作品。但是他自覺在上了年紀後，終不能再像中壯年時代排除萬難，多元追求；而是在既有空間內完成畫藝，乃是最舒服便利。

他到了晚年，幾乎不做雕塑；唯在2007年臺灣省政府文教及資料組圖書科（今國立公共資訊圖書館中興分館）舉辦的「文霽：抽象水墨畫．現代雕塑聯展」，展出大樹造形及以化石為靈感的雕塑創作。經過多年擱置，很難得的，他再度將山水情懷從紙間轉移到立體空間，呈現他內心翱翔的世界。

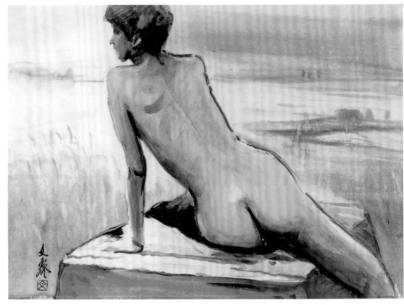

［左圖］
文霽畫的裸女素描。

［右圖］
文霽，〈望〉，1997，
水彩，37×56cm。

在人體畫部分，文霽於馬白水畫室就開始鍛鍊。進入藝壇之後，同好畫友時而與他一起畫模特兒，以1990年代較為頻繁，並參加一些人體畫群展。包括1988年在臺北國軍英雄館的「噢！卡波麗人體美畫展」，參展畫家尚有陳弓（1934-）、姜宗望（1930-2017）、梁丹美（1934-）、李焜培（1934-2012）、梁丹貝（1943-）、梁丹卉（1948-）、方瑞凱、王碧玲，以及1997年和蔡金田、王輝煌、蔡鈴代等人，在南投縣文化中心舉行的「了無罣礙人體之美畫展」等。

在諸多人體畫作中，有的是素描，有的以水彩為之，有的則透過水墨完成。從人體的線條表現，可以看到他扎實深厚的素描基礎。若干以墨勾勒的女性之手腕、背脊、腿部與座椅，流暢自如，飛白之處也顯現用筆的隨興趣味。另外有些人體作品他也用心加以背景，或用抽象的山林，或配上田園風光，也有的是畫中畫，在人體畫的背後牆面出現半邊露臉的古人畫像。文霽同時也將他在抽象水墨所添加的鮮紅色與艷黃，運用在人體畫像1992年的〈孕婦〉、1996年的〈藝人〉、1997年的〈望〉、1998年的〈出浴〉等，高亮度的色澤，讓女體曲線跳脫平面的素淨。

［右頁左上圖］
文霽，〈孕婦〉，1992，
水彩，54.5×39.2cm。

［右頁右上圖］
文霽，〈人體Ⅱ〉，年代未詳，
水墨，68×45cm。

［右頁左下圖］
文霽，〈藝人〉，1996，
水彩，56×37cm。

［右頁右下圖］
文霽，〈出浴〉，1998，
水彩，54.5×39.2cm。

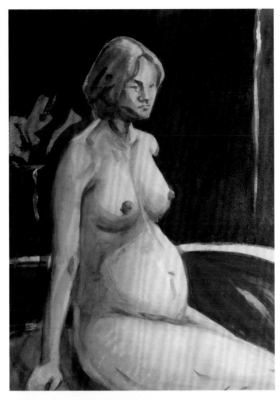

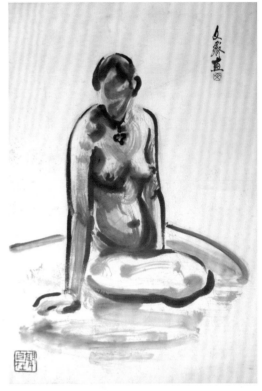

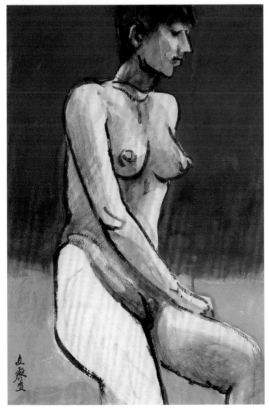

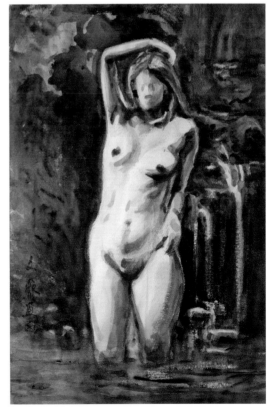

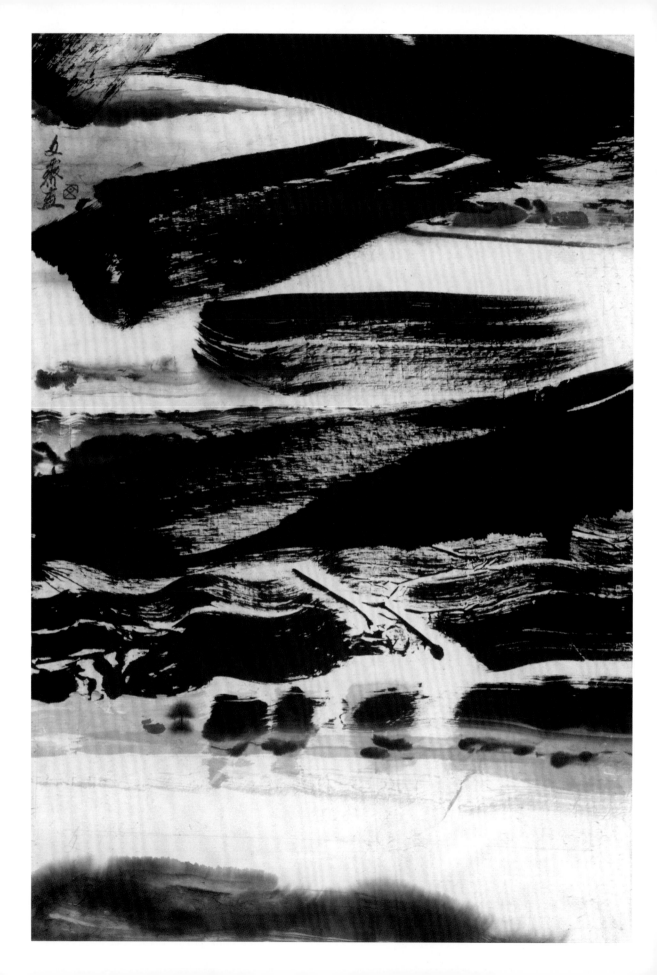

6.

行事風格與藝術光華

文霽個性質樸,做人行事低調踏實。他參展生涯始於 1952 年,是 1950 年代從事現代水墨畫的健將之一。早年參加畫會,傳誦「融合中西繪畫之長,開闊現代藝術視野」的創作理念。他的藝術最大成就,在於以墨線書寫、山形暗示及具有符號性特色的抒情抽象水墨作品。雄渾暢快的筆觸,溫潤而感性,映現了生命的深刻體驗與善美的理想。

[本頁圖]
2021 年,文霽前往《藝術家》雜誌社接受本書作者陳長華採訪時留影。圖片來源:藝術家出版社攝影提供。

[左頁圖]
文霽,〈清泉石上流〉,2017,彩墨、紙本、85×59cm。

[右頁上圖]
1967 年，文霽與其水彩作品合影，此照刊登於當年馬尼拉「中華民國水彩畫家作品聯展」畫冊中。

[右頁下圖]
1964 年，第 5 屆長風畫展於臺北市中山北路國際畫廊舉辦，圖為當時展覽圖錄中介紹文霽與其作品〈靈魂之窗〉的頁面。

1996 年，左起：劉其偉、陳建中、何肇衢、文霽合影於《藝術家》雜誌社。圖片來源：《藝術家》雜誌社提供。

參加畫會，以畫會友

在文霽早年的創作歷程當中，有許多對外活動都是與美術團體有關。他藉著參加畫會的機會，和畫友交換作畫心得，同時也因定期的聯合發表會，得以和同好交流切磋。個性內向、不善辭令的他，覺得在展覽會場聆聽觀展評語，就是給自己莫大的反省機會。

文霽最早參加的是1958年創立的「聯合水彩畫會」，發起人有張杰（1921-2016）、香洪、吳延標、胡笳（1911-1979）、劉其偉等人，1961年改名「中國水彩畫會」。根據資料，1974年有一百三十八位會員，分佈於海內外，該會早期並有五位顧問水彩畫家，分別是曾景文（1911-2000）、程及（1912-2005）、馬白水、梁中銘（1906-1994）、陳其寬（1921-2007）。文霽於1958年入會，開始參與團體展出，包括1961年、1967年在菲律賓馬尼拉舉辦之「中華民國水彩畫家作品聯展」、1965年參加該畫會與日本水彩聯盟在東京上野美術館合辦之「中日美術交換展」等。

1960年，文霽加入甫成立的「長風畫會」，此畫會以黃歌川

（1919-2010）、莊世和（1923-2020）、蕭仁徵（1925-）、陳顯棟（1930-）、孫瑛（1919-2016）、張熾昌、吳兆賢（1938-）為主要成員。大多數會員都從事抽象或半抽象水墨創作，作品風格具有實驗性的前衛導向。1964年該畫會在臺北國際畫廊舉行之第5屆「長風畫展」的展覽宣言，以「創造現代藝術的新世紀」為題，強調「……融合中西繪畫之長，開闊現代藝術視野，在創作上求新，在內容上求善，在意境上求美……」文霽提供抽象水墨作品〈靈魂之窗〉參展。

1964年的1月23日，畫家黃朝湖（1939-）、曾培堯（1927-1991）、劉生容（1928-1985）、鄭世璠（1915-2006）、莊世和、許武勇（1920-2016）等發起成立「自由美術協會」，文霽和彭漫、高山嵐（1934-）、易宏翰等相繼入會。該會的創會宗旨是「在絕對自由的思索裡，肯定藝術創作的嚴肅性、時代性、民族性及精神的需要，以確立中國現代藝術的地位。」文霽參加同年在國立歷史博物館舉辦之第1屆「自由美展」，以及1966年、1967年等年度的展出。以抽象水墨實踐「絕對自由」的創作理念。

1950、1960年代的臺灣藝壇，倡

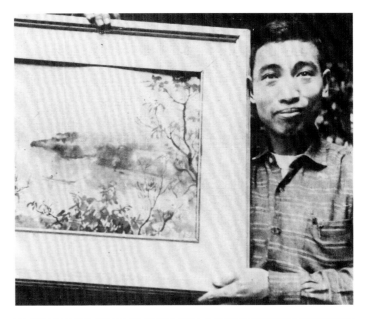

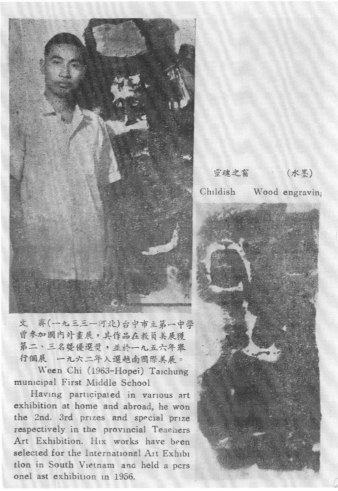

靈魂之窗　　　（水墨）

Childish　Wood engraving

文　霽(一九三三—河北)台中市立第一中學
曾參加國內外畫展，其作品在教員美展獲
第二、三名暨優選獎，並於一九五六年舉
行個展　一九六二年入選越南國際美展。

Ween Chi (1963-Hopei) Taichung
municipal First Middle School
Having participated in various art
exhibition at home and abroad, he won
the 2nd, 3rd prizes and special prize
respectively in the provincial Teachers
Art Exhibition. His works have been
selected for the International Art Exhibi-
tion in South Vietnam and held a pers-
onel ast exhibition in 1956.

導現代畫的畫會逐一誕生。繼長風畫會、東方畫會、五月畫會、自由美術協會等之後，「中國現代水墨畫學會」於1968年創立，文霽和李重重（1942-）、陳大川、黃惠貞（1932-）、李國謨（李轂摩，1941-）、陳庭詩、葉港（1921-）、徐術修（1927-）、劉庸（1927-）、蕭仁徵、劉國松和楚山青（1921-2005）為創會會員，後來加入的會員，包括臺灣及來自歐美、日本的畫家和愛好水墨畫的人士。1969年該美術組織在臺北耕莘文教院舉行第1屆中國現代水墨畫展，那年文霽四十六歲，剛接聘在北一女中執教；創作也處於旺盛之期。作品所表現之墨酣筆醉，意興飛湓，讓觀眾留下深刻印象。

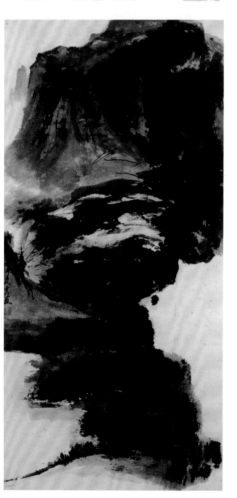

海內外展出與專家評論

　　文霽參展生涯始於1952年，二十九歲參加「自由中國美展」。1954年還是藝術系學生時，以〈靜物〉入選第9屆全省美展（P.129左上圖）；〈布袋港〉入選第2屆「自由中國美展」（P.129右上圖）。爾後作品多次參展臺省美展、教員美展、全國水彩畫展獲獎。在海外曾參加越南國際美展、義大利和平美展等展出。1966年他的作品經楊英風協助參加義大利班諾迪爾米舉行的第1屆「藝術及文化奧林匹克大會」。當時楊英風在義大利國立羅馬藝術學院雕塑系深造，並加入義大利銅幣徽章雕塑家協會會員，1966年到義大利國立造幣雕刻專校研究，是義大利第1屆「藝術及文化奧林匹克大會」油畫金章獎及雕塑銀章獎得主；文霽獲得該藝術競技的水彩畫銅牌獎。隨後，他受贈1969年中國文藝協會第10屆西畫類文藝獎章。1960年代以後，文霽頻繁參加聯展，也多次舉行個

文霽，〈春雨〉（又名〈春山細雨〉），1982，彩墨、紙本，113×60cm。

[左頁上圖]
1970 年，國立歷史博物館為籌辦於法國各大城市巡迴的中國繪畫藝術展，邀請文霽參加現代水墨類的公文。

[左頁下圖]
文霽，〈北海岸〉，1961，水彩、紙本，124×61cm。

1986 年，文霽（左 1）前
往韓國檀國大學交流時，於
校蘭坡紀念館留影。

文霽於美國新聞處個展，於
現場向北一女的學生介紹
展品。

1999 年，畫家劉國松（中）
帶香港畫家參觀在臺灣省
立美術館舉辦的文霽個展，
與文霽（右 2）合影於展覽
現場。

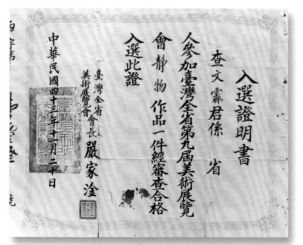
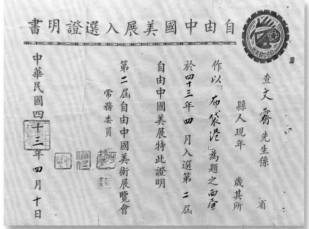

人畫展。其中最有連貫性的作品展示，應是1971年到1981年，每年都在臺北藝術家畫廊舉行個展。

創立原址在臺北市雙城街18巷12號三樓的藝術家畫廊（Art Guild），由美籍珍妮華登（Jeanne Alderton）所創辦，也就是當年畫壇有名的華登夫人；1963年，她隨臺北美國海軍第二醫學研究所所長華登上校來臺，直到1974年返美，前後十一年主持的藝術家畫廊，是1960年代臺灣畫廊產業的元老畫廊之一。藝術家畫廊採會員制，入會畫家既是會員也是畫

1963年，第6屆全國水彩畫展於國立歷史博物館國家畫廊舉辦，文霽（最後排右5）與畫友們於館前合影。

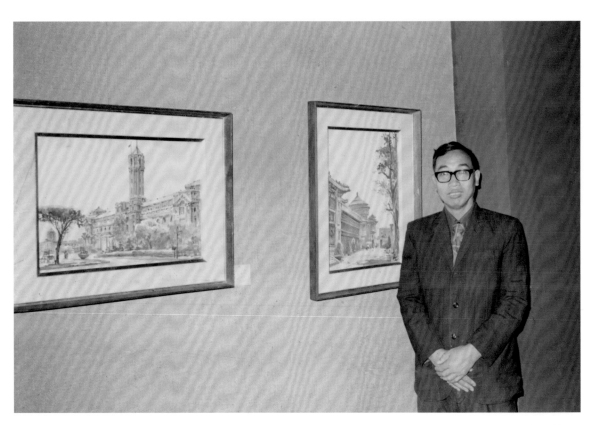

廊一分子。當時一般畫廊抽取賣畫百分之三十佣金，該畫廊僅收取百分之十，用以支付房租等必要開銷，強調藝術交流的優先重要性。

華登夫人畢業於美國賓州比佛美術學院，曾經拜師金勤伯（1910-1998）學水墨，並在美國史丹福大學、舊金山東方美術館、紐約市立美術館等處展出。她的藝術背景成為經營畫廊最大優勢，很多畫家和她一見如故，除了文霽，包括席德進（1923-1981）、朱為白（1929-2018）、李錫奇（1938-2019）、吳昊（1931-2019）、江漢東（1926-2009）、李文漢（1924-）等都是早期會員，且與華登夫人成為好友。幾乎每檔展出，華登夫人都親手設計邀請函、布置展場和主動宣傳。為了方便觀眾參觀，以及畫家在場解說導覽，畫廊只在週六和週日對外開放。由於會員眾多，在安排個展檔期則需要一番技巧，畫廊也經常舉辦座談會和幻燈欣賞，成為臺北地區一個賞畫論藝的溫馨聚會所在。

喜愛現代水墨書畫藝術的華登夫人，當年住家在臺北仁愛路，客廳布置著中國書畫與骨董，顯得十分雅致。她在接受記者訪問時透露，積蓄多年的私房錢，全部都倒貼到藝術家畫廊。顯然畫員近百，人來人往，看似業績興盛的這家畫廊，並非如外界想像的利多。1974年，華登夫人隨夫婿返美後，畫廊主持人幾次異動，在第四任主持人前美國新聞處處長太太艾威廉夫人時代，畫廊從雙城街遷到中山北路。1978年，臺灣與美國斷交後，畫廊改由畫家管理。

文霽與藝術家畫廊關係密切，除臺北的展覽，畫廊並安排他的作品出國展出，包括參加1972年美國東方藝術學會在舊金山主辦之「臺灣、香港畫展」、1973年在加州舉辦之中國現代畫展等。

「臺灣、香港畫展」在舊金山舉行時，美國知名藝評家阿爾弗雷

1966年，文霽榮獲義大利第1屆「藝術及文化奧林匹克大會」繪畫銅牌獎時留影。

［左頁上圖］
1964年，文霽及其參加全國水彩畫展的作品合影於展覽現場。

［左頁下圖］
1974年，右起：文霽、楊英風、曾培堯合影於國立歷史博物館國家畫廊的曾培堯個展。

約 1970 年代，左起：畫家
文霽、吳學讓、席德進、
劉煜合影。

1972 年，文霽在臺北藝術
家畫廊舉行個展，與畫廊
主持人華登夫人合影。

文霽（中）於美國新聞處舉
辦展覽時，與處長（右）合
影於展覽現場。

德‧弗蘭肯斯坦（Alfred Frankenstein, 1906-1981）前往觀展後，在《舊金山記事報》有一篇報導，對文霽有相當高的評價。他認為該展覽「呈現當代東方藝術，平衡了大多數東方收藏品極度強調的古代感。」有關文霽部分，他的文章有下列的評論：「這次展出尤其證明中國古代彩墨藝術畫風，已經重視抽象的表現方法，並且造就一位絕對頂級的大師文霽。文霽大師畫筆揮灑如神，兼具美國畫家約翰‧馬林（John Marin, 1870-1953）抽象藝術之火熱、炫光和遠東傳統的絕妙細膩。」

華登夫人則在一篇臺北出版的文霽畫展專輯序文，推介文霽使用傳統毛筆和水墨技法，作品表現出強烈書法抽象構成的超現實主義，具有神祕感，既真實也令人有想像空間。在那個年代，文霽作品已獲得廣泛

［左圖］
文霽在美國舉辦畫展的當地簡報。

［右圖］
張自英於《世界畫刊》撰寫〈現代畫家文霽〉一文的簡報，文中分析文霽作品的變與新。

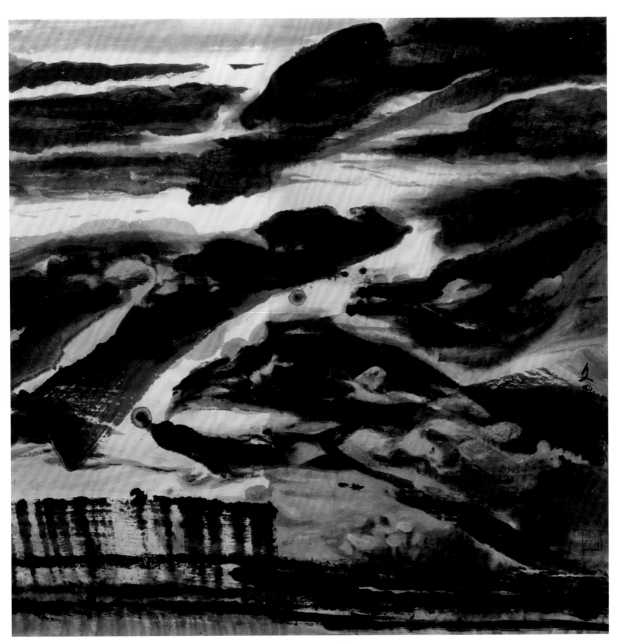

文霽，〈天網〉，2007，
彩墨、紙本，120×120cm。

認可，在國內外聯展或個展贏得許多喝采，很多作品被私人收藏；華登
夫人寫道：

　　其主題透過書法意味的山、風景，像詩人尋找廣大無際空間，創
　　造出天空、海洋、歷史、神話，然而依舊維持繪畫抽象特質。中

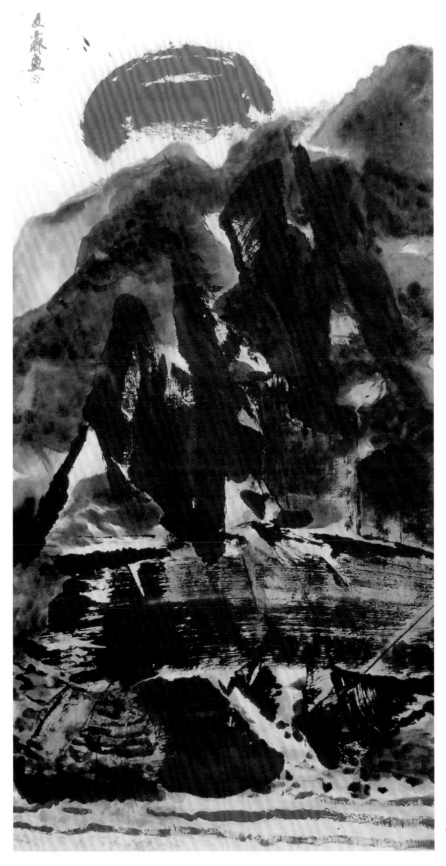

文霽，〈日出〉，
2007，彩墨、紙本，
130×93cm。

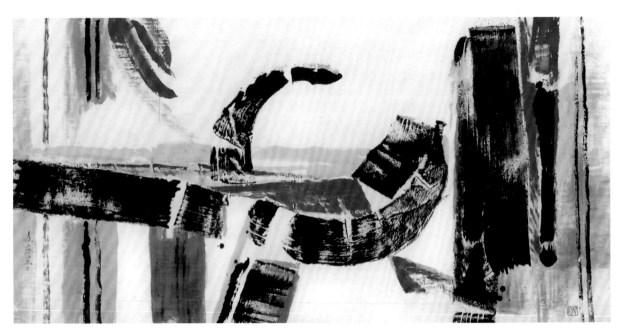

文霽，〈沖擊〉，2007，
彩墨、紙本，69×137cm。

國古典藝術使用書法和水墨，透過抽象方法產生新意涵，文霽就是使用抽象方式使中國水墨有新貌的大師，尋找新表現意涵，持續探索作品面向，這個世界準備迎接他的前衛抽象，對我而言，他代表中國傳統最佳之濃縮和綜合體，此綜合體是中西當代技法之綜合體，他對現代中國藝術史之貢獻，在於豐富融合舊技法和新觀點，作品有永恆當下及即刻的美。

　　文霽從1960年代投入帶著書寫性與符號性的水墨風格探討，藝術史學者蕭瓊瑞認為，文霽在藝術創作上雖然始終是水彩和水墨雙棲；但他的藝術成就主要在那些具有書寫性與符號性特色的抒情抽象水墨作品。他視藝術創作為一種生命的體驗與美善的映現，因此作品較不見孤行己見的堅持，而常顯靈度溫潤的寬廣融合。

　　從作品之結構與心象之表現，來看文霽的抽象水墨畫，他是出自感性的發抒而非藉助於理性的牽引。與文霽相交一甲子之久的何政廣認為，一般畫面的表現，如果太著眼於構成的建立，容易陷入知性的排列，而缺少個性的流露。文霽的繪畫很重視結構。他作品的結構，完

全不屬於知性的安排，可說是與中國書法有關，把字的結構融入畫中，表現某種特殊感情，也表現純粹造形的趣味。他的抽象水墨畫透過筆觸與色彩的變化，傳達意念，創造境界，呈現剛強之外的一種幽深柔美，說明個人的感受。也因此，他這種書法式的抽象作品，在揮筆的當時，並不是即興式的，而是凝結著思想的意念，在雄渾活潑的筆意中，蘊含嚴肅而真誠的個人情感。他追隨的並非自然物質的形象而是自我精神世界的本體。

［上圖］
文霽前往美國大峽谷旅遊時留影。

［下圖］
文霽遊美國西岸時，與舊金山奧克蘭海灣大橋合影留念。

國立臺灣師範大學美術系教授兼主任、藝術史學者白適銘（1964-），在2017年策展「力場與變奏──水墨的跨文化性」聯展，將文霽和張永村（1957-）、陳幸婉（1951-2004）、許雨仁（1951-）、鄧卜君（1957-）、袁慧莉（1963-）等不同世代藝術家之作品並列展陳。在主題為「透過文化動力力場理論之梳理，檢視戰後臺灣水墨的變異軌跡」的這項展出當中，當時九十四歲的文霽是參展最年長者。

「文霽擅長將傳統水墨用筆、運墨或膚色上制式且單調的慣性動作，轉化成具有豐富表情、深沉意志及身體性的視覺符號，這些看似書

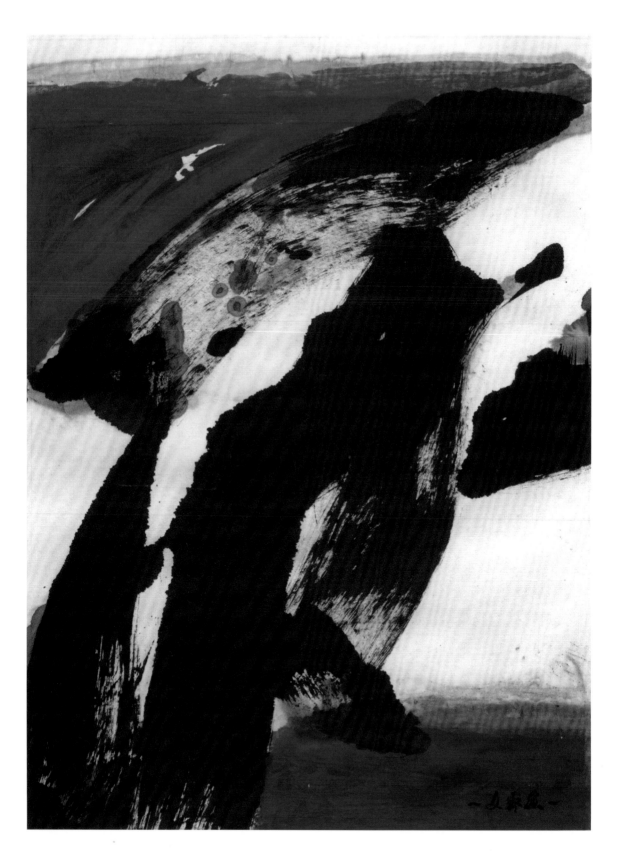

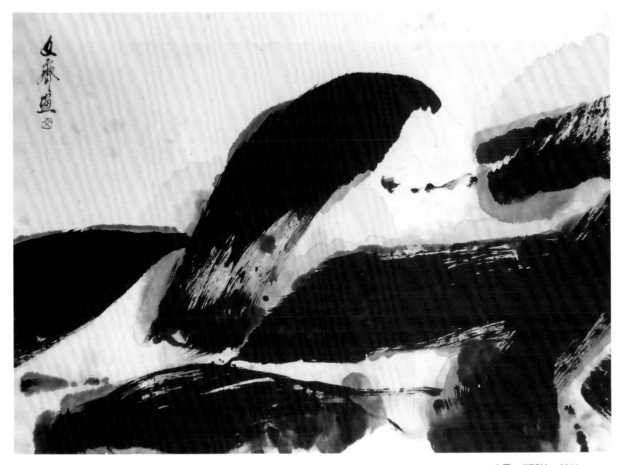

文霽，〈清秋〉，2011，
彩墨、紙本，57×79cm。

法或皴法的放大或變形，擴大繪畫元素的可視性與獨立審美價值，同時，墨、色融混的手法促使媒材疆界消失，主從合一成就一種直觀卻協調的造形韻律與結構幻境……」白適銘以這位長者畫家從1950年代開始從事水墨現代化的資歷，以及他吸取西洋滋養，對傳統水墨提出革新，並於結構造形追求簡化、符號化的表現，作為他策展所要彰顯的「水墨畫史中最具跨文化意義之一頁」的領頭，然後接續後輩在抽象、結構、極簡、裝置、影像、魔幻、性別到生態等對水墨傳統的反思，並提問：「水墨文化現代性的擴充，除了透過西方文藝形式觀念的移植剪貼，或進行所謂的『東西融合』之外，是否別無他法？開拓水墨當代視野的前提，又需要何種心理及技術建構作為基礎始能達成？……」

[左頁圖]
文霽，〈面〉，2011，
彩墨、紙本，57×42cm。

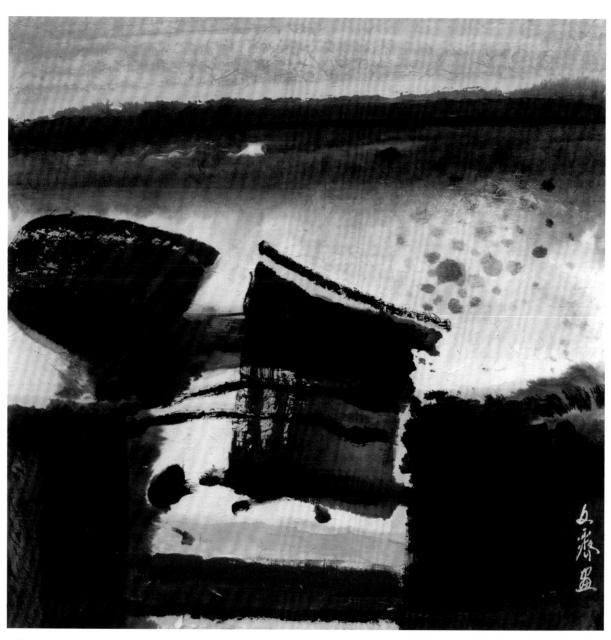

文霽,〈異象〉,2012,
彩墨、紙本,69×69cm。

　　有關水墨與時代並進的問題,亦是文霽長久以來於腦海思索,或在
與畫友私下談話時會觸及的疑惑,他的作品多少表達了他未能盡言的措
辭。然而,經歷數十年展覽,「力場與變奏——水墨的跨文化性」聯展
的主題訴求,對文霽來說是首次親逢。原本生活如隱士,年逾九十歲之

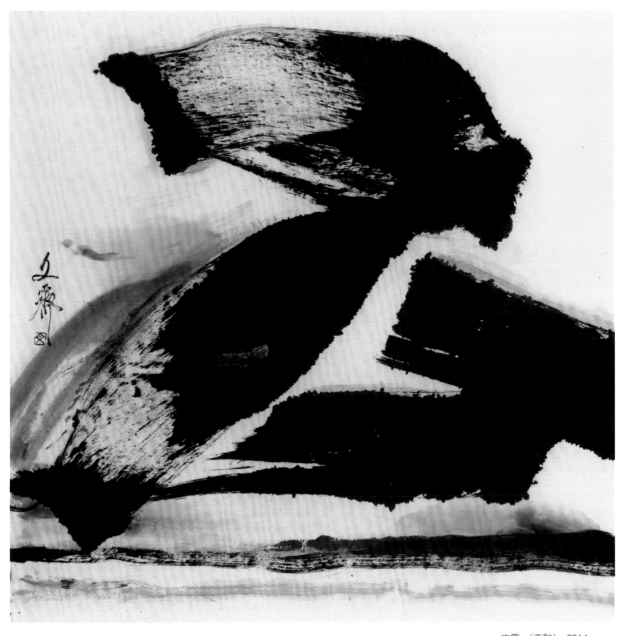

文霽，〈奔馳〉，2016，
彩墨、紙本，69×69cm。

後更是「萬事不關心」的他，因為這一次參展，忽然感覺到時代之腳步
所帶來的新象無窮，一種如夏日花開的創作慾望，翩翩上身，他感覺自
己還可以再繼續畫下去。

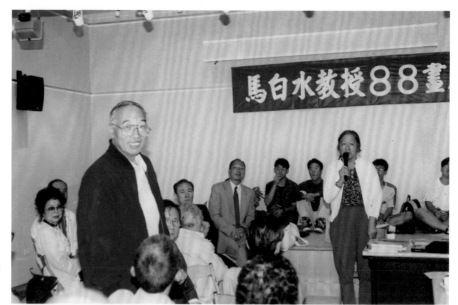

文霽（左立者）留影於「馬白水教授88畫展」。

1991年，左起：馬白水、文霽、謝端霞（馬夫人）等人前往南投風景區參觀時合影。

前排右起：李祖原、文霽、徐術修、邱復生、何肇衢、李錫奇；後排右起：李宗仁、顧重光、李振明、林章湖、黃光男合影；2014年於臺北築空間舉辦之「臺灣50現代水墨展」。

看淡功名，為藝術而畫

「文霽有著碩長得幾乎是接近魁梧的身材，以及健康的膚色。他隨便的穿著，使他具有鄉土的親切感，但有時卻楚楚衣冠，便又顯得文雅而高大。在儀態和心態上，他都屬於溫柔敦厚、中正和平的一格，而吉人寡言，使人恆感到他的悠閒、恬靜，親切中寓著可愛的尊嚴。」這是畫家王祿松筆下對文霽的描述。

文霽不論留給師長或朋友的印象，都是質樸踏實，待人行事溫和有度。早年他的老師馬白水一提到文霽，總會稱讚他這位學生的為人和對繪畫鍥而不捨的努力。他年輕時代的畫友孫康，回憶幾次和文霽到野外寫生，都看到他全心投入的創作態度，像有一次到苗栗縣火炎山寫生，旁人幾乎都撐不住燠熱，叫苦連連；唯獨汗流浹背的文霽毫無怨言，坐定原位，開心地作畫。

「繪畫是我的興趣，是我生活的全部，也是我今生實踐理想的目標。有人將繪畫看作風雅消遣或高尚娛樂；但對我來說，是一種莊嚴而神聖的工作。」文霽說，他口才不好。因齒狀妨礙到舌頭，所以講話不是很順暢。他數十年來的生活單純，不喜歡應酬，只希望做平凡的人。藝術家需要耐得住寂寞，若天天太熱鬧，心就靜不下來。由於作息無太多變化，也不用追趕時間，因而退休之後，不戴手錶。居家想畫就畫，因為腰不好，借助立板，站著畫。有時畫到半夜，畫到

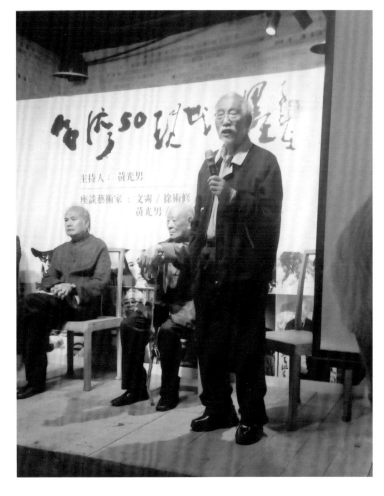

2014年，文霽（右）於築空間舉辦的「臺灣50現代水墨藝術家座談II」演講時，與畫家徐術修（中）、李祖原（左）合影。

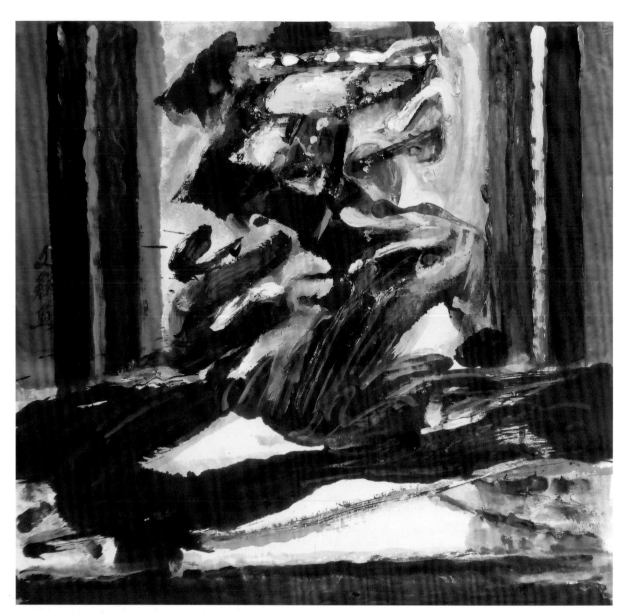

文霽，〈人生舞臺〉，
年代未詳，彩墨、紙本，
67×61cm。

覺得是「無病呻吟」就會暫停，思考一下，再繼續動筆。他說：

> 藝術家心要有所感，才能感動別人。藝術家要有判斷能力，要恰
> 到好處，不能過與不及。像人一樣，要不胖不瘦，也就是所謂
> 的適中。我畫了幾十年的畫，至今仍在嘗試階段。在摸索過程
> 中，得到許多體驗。有錯誤，也有心得；有痛苦，也有喜悅。有

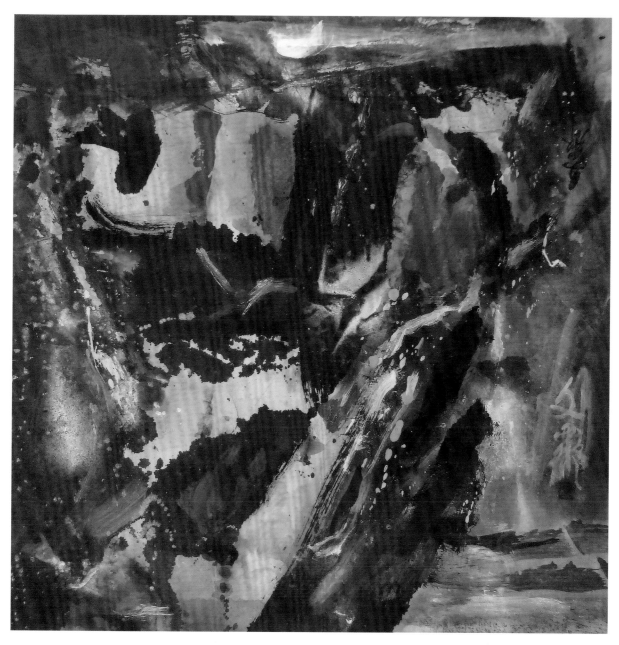

人說，人生真正意義就是「過程」。也許我的畫永無定型，因為
我的慾望無窮，試過一型又想更好的一型。但是我期望最後繪畫
的發展，有我個人的創造和中國精神在內，永涵這個大時代的痕
跡。

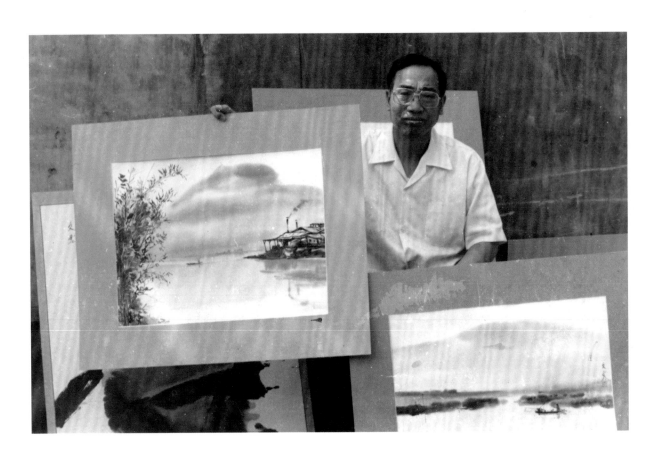

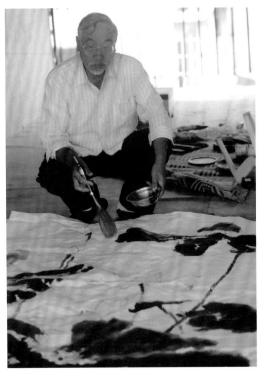

　　文霽的繪畫演變，經他說明，大概可以分成四個階段：

　　第一個階段，就是最初學習具象繪畫，描寫自然形象。但因有感於受形象束縛太大，不能自由發揮情感，於是另闢蹊徑，開始作各種嘗試：諸如西畫的野獸派、立體派、未來派、超現實主義、抽象派；中國畫的寫意花卉、潑墨山水等，他都下過苦功。這個階段的作品風格，他認為混沌不清，在藝術創作歷程當中，可以說是探索時期。

　　到了第二個階段，文霽企求中西繪畫融匯。他對於中西新舊繪畫的取捨，毫無偏見，完全基於個人的需要而定。在這個階段是以中國繪畫的筆墨、

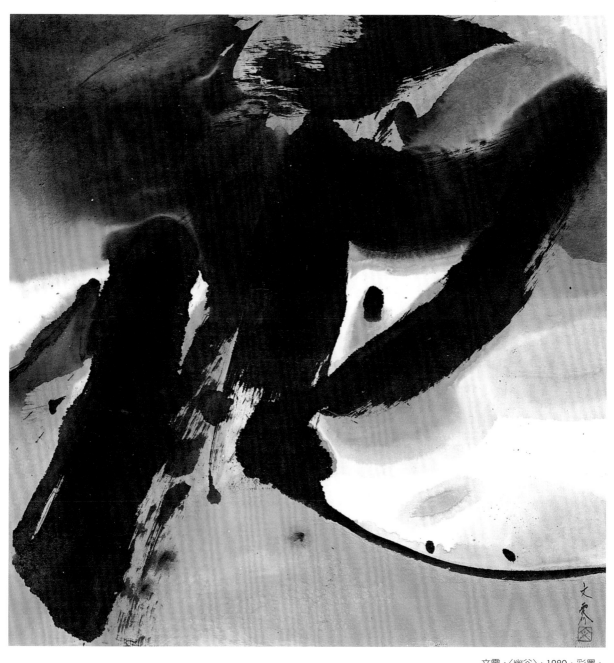

文霽，〈幽谷〉，1980，彩墨、紙本，60×60cm。

紙張等材料，採用水墨花鳥的筆法，予以抽象化。為了加強筆觸，進而摻入書法，使畫面產生一種粗獷濃密迫人的效果。他將這種刻意吸取中西繪畫所長，以期創造出自己理想的繪畫稱為「中國化的抽象畫」。在試探過程中，一方保留中國傳統繪畫特質，如紙、筆法、布局、氣韻、

意境等，另一方面則汲取西畫優點，如氣勢、動力、光線、構成理論等。期望以現代生活為背景，使其昇華，進而產生豐富優越的新繪畫。

進入第三階段的文霽繪畫，是將書法融入其中。由於中國自古就有書畫同源之說，但發展之後，仍然可見到書是書，畫是畫，各自獨立，分道揚鑣。因此他想到如果要表現畫面強烈，磅礡氣勢，把字融入畫中，除去字義，打破字形，僅留其粹性；如此當可獲致書法精神的直接美感。再者，中國畫是以山水為正宗，西畫多以人物為主，若將兩者揉

1970 年代，文霽與作品〈山〉合影。

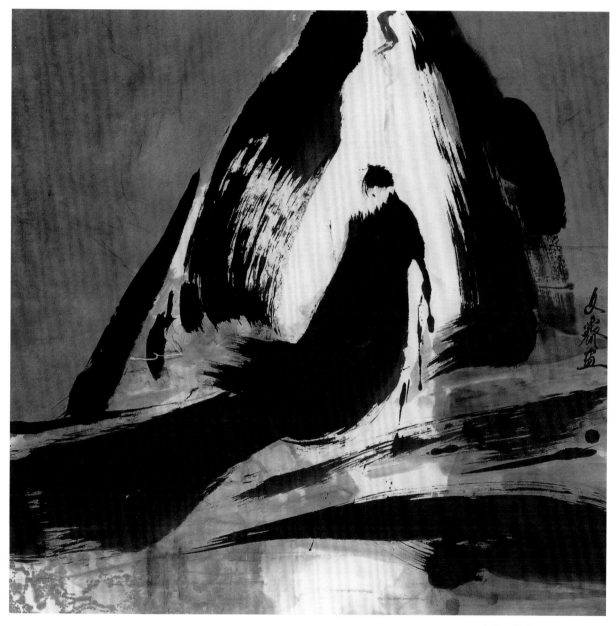

文霽，〈觀音〉，1988，彩墨、紙本，尺寸未詳。

合，也就是中國與西洋、自然與人、現實與幻境的結合，找出它們共同的和諧和律動美。在這種觀念下，他創造出綜合中西的新作。

到了晚近的第四階段，他所追求的是以「心意」為主，不是自然物質的形象，而是自我精神世界的本體。他畫他所看到的、聽到的、聞到的、嘗到的、摸到的、想到的，反映個人對這個時代的感受。有時畫面

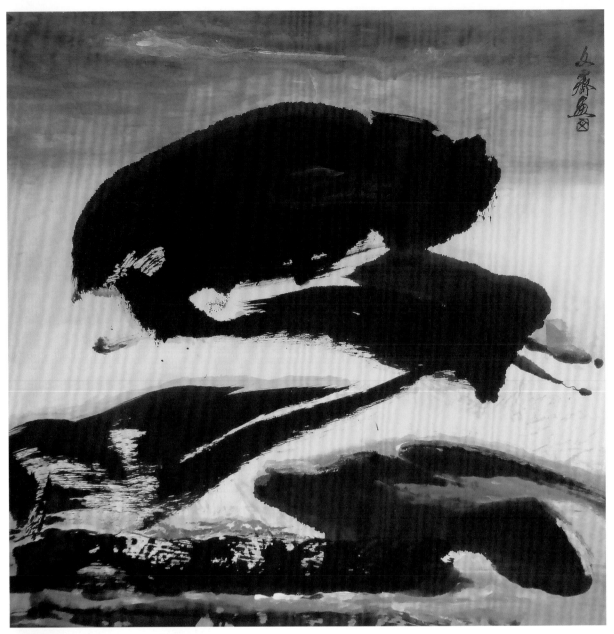

會出現可辨的形象，但這些形象並不關緊要，重點在暗示或啟示畫面外的意境，即是他借用成語所形容的「弦外之音」！

　　儘管文霽的藝術創作有階段性的領悟變革；但長年來，對抽象和具象兩種繪畫都平行對待。他說：

　　　抽象繪畫容易發揮，具象繪畫又比較近自然，兩者我都喜歡。就像吃菜一樣，換著口味吃，才不會覺得膩。寫實的畫煩了，我就畫抽象；

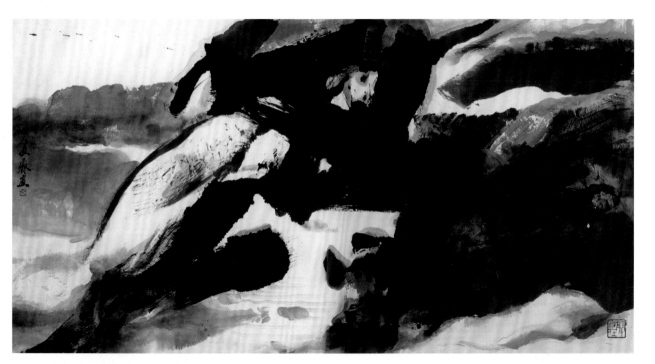

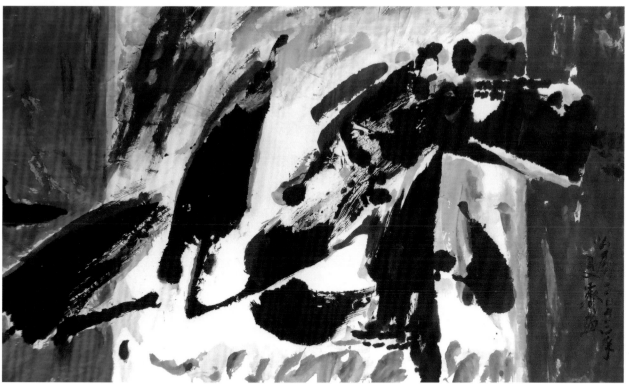

〔上圖〕　文霽，〈碧綠〉，2007，彩墨、紙本，70×137cm。

〔下圖〕　文霽，〈自然無心〉，2013，水墨、壓克力，68×120cm。

〔左頁上圖〕　文霽，〈飛天〉，2016，彩墨、紙本，69×68cm。

〔左頁下圖〕　文霽與作品〈參禪〉合影。

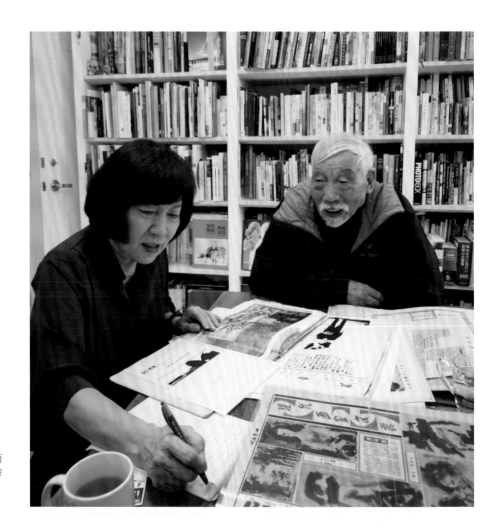

文霽（右）2021 年初在《藝術家》雜誌社向本書作者陳長華介紹畫冊時留影。圖片來源：藝術家出版社攝影提供。

畫夠了抽象，我再畫寫實，永遠樂此不疲。我覺得形象、題材並不是最重要的，注重精神、思想內涵的表現，才是我一直努力追求的目標。

　　這位畫家從1950年代創作至今，作品數目不下數千張，如今大多已散失；旁人覺得可惜；但一向豁達寡欲的他，認為無論作品或經歷資料都是身外之物，能保存當然好，不能保存也無所謂。「畫家至少須有兩種能力，一種是為觀眾製造快樂，另一種則是自己試探研究。作畫沒有目的，就無得失之心。商業化和純粹畫目的不同，前者需討好別人，後者是畫自個兒的。」文霽說，他就是後者，畫自個兒的，且樂在其中。

結語

　　生於苦難災劫的土地，年少為烽火和窮困所追逼的文霽，自少年就鍛鍊出無比強韌的生命力。早年一段避難撤退與現實交搏後養成的堅忍不拔，厚植了他長達七十年的藝術生涯信念。從自學、師承、學院教育到創作，始終無畏於艱苦繁瑣，篤定沉勇地在藝海追求他的理想國度。從歷年來文霽的作品看，他的創作起始於風景寫生，而後主要圍繞在荷花和抽象水墨兩大題材。他從水彩走入水墨創作之後，風格也從具象轉至抽象表現，更重要的是從西方回歸東方。他一方面注意外表的思想內

2021 年 2 月，國立臺灣美術館梁永斐館長（右）至文霽家中拜訪時，兩人於文霽作品前合影。圖片來源：文霽家屬攝影提供。

容與形式，一方面體認自己的民族性，在現代藝術的諸多表現素材與思想領域中，選擇較能符合個性的抽象水墨畫作為表現方式，藉由畫筆灑脫的揮就，墨色濃淡的渲染，發抒內心的感懷。

在傳統水墨畫現代化的過程中，創作者幾乎都從歐美現代繪畫吸取技法和觀念，而後經過反思舊有的藝術思維，再從事創新的實驗，並進一步創造屬於自我的風格。這一個破舊陳新的過程，充滿艱辛和挑戰，文霽一路走來點滴在心頭；但他能夠走出景物寫生與傳統山水的繪畫侷限，開啟革新水墨的一扇窗，主要得自當時他勇於突破現狀，直探西方藝術精博，這在他創作生涯是一個重要的關鍵。

文霽對於當代華人畫家面對傳統和西潮的問題，在1980年代應邀參

文霽，〈無心得之〉，2020，
彩墨、紙本，37×50cm。

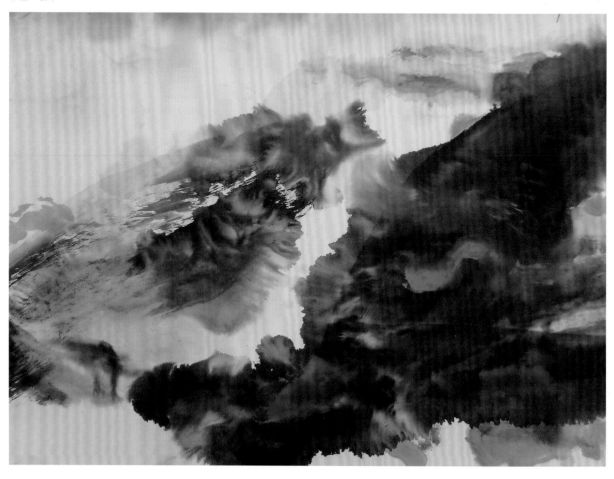

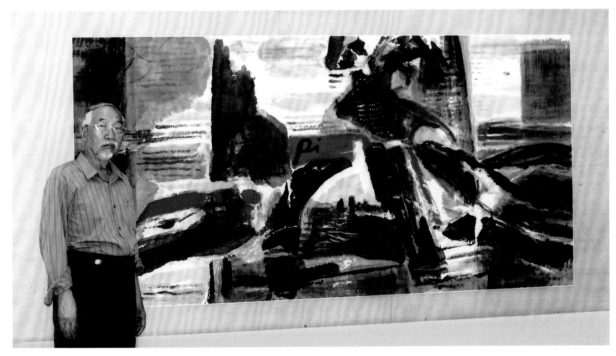

文霽在中興新村駐村畫家展與
2007年完成的作品〈無題〉
合影，該作現由國立臺灣美術
館典藏。

加的一些座談會中都有所敍述。他幾次提到現代畫家，要有鑑別西
方繪畫優劣的能力，有所選擇地去接收融化，使作品內容更豐富，
形式更富變化。他也是身體力行，用創作來開闢一條有時代性、民
族性和個人性風格的繪畫新路。長久以來，他執著於水墨的筆墨韻
味和西畫技法融匯的實驗，敍情而感性的書寫與揮墨，將人與自
然、現實與夢想融合一體，作品精神內涵也隨著歲月增長深厚。

　　一個從事繪畫的創作者，是藉著外物的構圖和用色，刻劃視覺
所見及內在的心思。尤其是內在的心思反射在作品上，猶見其人。
文霽的畫作，筆簡意賅，水穩墨重，用色踏實，與他為人篤實謙沖
相符相合。他淡泊無欲的人生態度，自始至終都在為藝術而藝術。
長年以來，或有人勸他減少寫荷，或有人建議他傾力於抽象水墨大
畫，他僅以微笑帶過。這位藝術史學者白適銘筆下「1950年代從事現
代水墨畫健將之一」的老畫家，依然生活在有智慧、有選擇、有理
想的平逸境界裡。

文霽生平年表

1924	· 一歲。出生於中國河北省東明縣。父親文維顯在河北擔任中學校長；母親范氏為家管。文霽為家中長子，下有兩個弟弟，一個妹妹。
1934	· 十一歲。開始習畫。
1950	· 二十七歲。隨海南特區行政長官公署撤退來臺，暫居於聯勤第四十四兵工廠（位於今六張犁）。
1952	· 二十九歲。進入臺灣省立師範學院藝術系（今國立臺灣師範大學美術學系）就讀。
1953	· 三十歲。參加第1屆自由中國美展。
1954	· 三十一歲。以作品〈靜物〉入選第9屆臺灣全省美術展覽會（簡稱全省美展、省展）。 · 以作品〈布袋港〉入選第2屆自由中國美展。
1955	· 三十二歲。任教於聯勤第四十四兵工廠附設子弟小學。 · 參加臺灣全省教員美術展覽會。 · 參加華美協進社主辦之新綠水彩畫會第1屆水彩畫展。
1956	· 三十三歲。畢業於臺灣省立師範大學。 · 任教於臺灣省立新營中學（今國立新營高級中學）。 · 與李德、香洪、高準等人參加在臺北中山堂舉辦之新綠水彩畫會第2屆畫展。
1957	· 三十四歲。西畫〈碧潭景色〉入選第4屆中華民國全國美術展覽會。
1959	· 三十六歲。任教於清水中學。 · 參加中日交換展及國立臺灣藝術館主辦之當代畫展。 · 以作品〈進香〉、〈買菜〉入選臺灣全省教員美術展覽會。
1960	· 三十七歲。參加香港第1屆國際沙龍展。 · 以作品〈基隆河〉獲臺灣全省教員美術展覽會西畫第二名。 · 獲第2屆鯤島畫展第二名。
1961	· 三十八歲。以作品〈小鎮早市〉獲臺灣全省教員美術展覽會西畫第三名。 · 應邀參加在菲律賓舉辦之中國水彩畫展。 · 任教於東海大學。
1962	· 三十九歲。任教於臺灣省立臺中第一中學（今臺中市立臺中第一高級中等學校）。 · 水彩作品〈構成〉經國立歷史博物館送往越南參加第1屆國際美展。 · 作品入選臺灣全省教員美術展覽會。 · 應邀參加在羅馬舉行之中國現代畫展及香港國際畫廊展。 · 參加臺北海天畫廊舉辦之第2屆自由畫展及第5屆鯤島書畫展。
1963	· 四十歲。作品〈街景〉獲臺灣全省教員美術展覽會優選獎。 · 參加於臺北市中山北路國際畫廊舉辦之第4屆長風美展。 · 參加國立歷史博物館主辦之全國水彩畫展。 · 參加香港第2屆國際繪畫沙龍展。 · 在國立臺灣藝術館舉行個人畫展。
1964	· 四十一歲。入選全國水彩畫展。 · 參加於臺北市中山北路國際畫廊舉辦之第5屆長風美展。 · 作品入選臺灣全省教員美術展覽會。 · 參加中國聯合水彩展、自由畫會畫展。 · 應邀參加臺灣藝術館主辦之荷蘭巡迴展。 · 應邀參加國立臺灣藝術館主辦之中國現代水墨畫展。 · 應邀參加馬來西亞國際美展。
1965	· 四十二歲。以作品〈荷花〉獲臺灣全省教員美術展覽會國畫優選獎。 · 應邀參加在東京上野美術館舉行之中日美術交換展。 · 膺選參加行政院新聞局舉辦之當代美術亞洲巡迴展。
1966	· 四十三歲。與吳秀雲女士結婚。 · 作品入選全省教員美展。 · 應邀參加義大利第1屆藝術及文化奧林匹克大會展，獲銅牌獎。

- ·　參加中日美術交換展。
- ·　參加為紀念若望二十三世及美國甘迺迪總統在義大利費爾摩城舉辦之國際和平畫展。
- ·　參加臺灣省青年文化協會主辦之青文美展。
- ·　以作品〈母子〉獲臺灣全省教員美術展覽會雕塑優選獎。

1967
- ·　四十四歲。長子文同出生。
- ·　任教於私立東海大學建築工程學系。
- ·　參加中國水彩畫會於菲律賓馬尼拉舉辦之聯展。

1968
- ·　四十五歲。次子文立出生。
- ·　以作品〈想飛〉獲臺灣全省教員美術展覽會雕塑第一名。
- ·　任教於臺北市立第一女子高級中學，擔任美術教師。

1969
- ·　四十六歲。擔任私立華興中學美術教師。
- ·　參加全國書畫展，以及在耕莘文教院舉行之第1屆中國水墨畫學會展。
- ·　參加中國現代藝術巡迴展，於西班牙等歐洲國家展出。
- ·　參加紐西蘭屋崙市中國現代繪畫展。
- ·　獲第10屆文藝協會獎章美術類西畫獎。
- ·　在臺北國際畫廊舉行個展。

1970
- ·　四十七歲。參加全國第1屆書畫展。
- ·　參加國立歷史博物館主辦之中國繪畫藝術在法國巡迴展。
- ·　參加國立歷史博物館主辦之中日交換美術展。
- ·　參加中國現代水墨畫大展，於臺北、香港展出。
- ·　參加中國藝術展，於紐西蘭、澳洲、斐濟等地展出。
- ·　參加臺北聚寶盆畫廊舉辦之當代名家聯展。
- ·　參加國立歷史博物館主辦之當代畫家聯展。
- ·　參加第2屆中國水墨畫學會展。

1971
- ·　四十八歲。參加臺北凌雲畫廊之水墨畫六人聯展。
- ·　參加臺灣省立博物館（今國立臺灣博物館）舉辦之中國現代水墨畫展。
- ·　參加在美國史丹福大學國際中心舉行之中國現代畫展。
- ·　參加臺灣與香港水墨畫大展、臺灣省立博物館舉行之全國雕塑展。
- ·　在臺北藝術家畫廊個展。

1972
- ·　四十九歲。參加國立歷史博物館主辦之中日交換美術展。
- ·　參加國立歷史博物館主辦之第2屆全國書畫展。
- ·　參加美國花旗銀行主辦之中國現代畫展。
- ·　參加美國加州斐士拿藝術中心和凌雲畫廊合辦之中國現代水墨畫十一人聯展。
- ·　參加國立歷史博物館主辦之水墨畫聯展。
- ·　參加中國藝術展於澳洲布律士彬士之巡展。
- ·　參加在美國舊金山美國東方藝術學會畫廊舉辦之「臺灣、香港畫展」。
- ·　參加在香港大會堂舉行之中國水墨畫大展。
- ·　參加鴻霖畫廊開幕展及藝術家畫廊個展。

1973
- ·　五十歲。受聘為中原理工學院（今中原大學）建築工程學系兼任教師。
- ·　參加在美國加州舉辦之中國現代畫展。
- ·　參加中國水彩畫會主辦之全國水彩畫展。
- ·　參加國立歷史博物館主辦之中國現代藝術歐洲巡迴展。
- ·　參加美國威斯康辛州歐希克眾美術館舉辦之中國現代畫展。
- ·　參加在東京上野美術館舉行之中日美術交換展。
- ·　參加在國立臺灣藝術館舉行之全國大專教授展。
- ·　在臺北藝術家畫廊、臺北希爾頓飯店、臺北國王畫廊個展。

1974
- ·　五十一歲。參加第4屆全國雕塑展。
- ·　在臺北藝術家畫廊及孔雀畫廊個展。

1975	・ 五十二歲。受聘為華夏工業專科學校（今華夏科技大學）建築科兼任講師。
	・ 參加鴻霖畫廊現代畫展、龍門畫廊現代畫聯展。
	・ 參加中國畫學會第4屆當代名家畫展臺灣日本展。
	・ 在臺北藝術家畫廊個展。
1976	・ 五十三歲。參加在英國舉行之中國當代十人畫展。
	・ 參加在英國舉行之中國現代水墨畫展。
	・ 參加龍門畫廊主辦之龍門新展。
	・ 在臺北藝術家畫廊個展。
	・ 參加於臺中市翠華堂藝術中心舉辦之「中、墨畫家二人聯展」。
1977	・ 五十四歲。參加臺中美國新聞處舉辦之第3屆臺中藝展。
	・ 與吳學讓在臺北美國新聞處林肯中心舉辦二人畫展。
	・ 在臺北藝術家畫廊個展。
1978	・ 五十五歲。參加歷史博物館主辦之「還我河山」畫展。
	・ 參加美國俄勒岡州林菲爾德大學麥克明維爾校區舉行的中國現代畫展。
	・ 參加春之藝廊舉辦之現代水墨畫聯展。
	・ 與吳學讓在臺北美國國際交流分署及臺中圖書館舉辦二人展。
	・ 在臺北藝術家畫廊個展。
1979	・ 五十六歲。參加「勝利之光──中國當代畫家作品展」。
1980	・ 五十七歲。參加空間藝術學會第1屆聯合邀請展。
	・ 參加華明藝廊舉辦之現代畫展。
	・ 參加中國水墨會於臺灣省立博物館舉辦之水墨畫大展。
	・ 參加新加坡現代畫邀請展。
	・ 在臺北藝術家畫廊及版畫家畫廊個展。
1981	・ 五十八歲。臺北藝術家畫廊舉辦「文霽荷花·風景畫展」。
	・ 在臺北明生畫廊及南畫廊個展。
1982	・ 五十九歲。在臺灣省立博物館個展。
	・ 自臺北市立第一女子高級中學退休。
1983	・ 六十歲。在臺北美國文化中心舉行「文霽荷花百態展」。
1984	・ 六十一歲。參加臺北市立美術館舉辦之「當代水墨畫展」。
	・ 在臺北市神羽畫廊舉辦個展。
	・ 在臺北藝術家畫廊舉辦「文霽回顧展」。
1985	・ 六十二歲。在國立臺灣藝術教育館個展。
	・ 參加臺北市巨齡畫廊舉辦之「當代水彩畫特展」。
1986	・ 六十三歲。在韓國檀國大學蘭坡紀念美術館個展。
	・ 參加福華沙龍舉辦之「豔陽·泥土·風──五人展」。
	・ 在臺北南畫廊舉辦「荷花風景畫展」。
1987	・ 六十四歲。五月於臺北美國文化中心舉辦個展。
	・ 參加臺北南畫廊「中韓二人──文霽、林明禮水彩畫展」。
1989	・ 六十六歲。在臺北華視藝術中心及群藝堂展出荷花和抽象水墨作品。
1990	・ 六十七歲。參加臺灣省立臺中圖書館（今臺中市立圖書館精武分館）舉辦之「當代名水彩畫家聯展」。
1991	・ 六十八歲。在臺北立大藝術中心個展。
1994	・ 七十一歲。赴歐洲法國、英國等地旅遊。
1995	・ 七十二歲。參加於國立中正紀念堂中正藝廊舉辦之「21世紀現代水墨畫會」成立大會。
1999	・ 七十六歲。在省立臺灣美術館（今國立臺灣美術館）個展。
2001	・ 七十八歲。加入黃朝湖等人主辦之「臺灣彩墨畫家聯盟」。

2003	・八十歲。參加國立國父紀念館舉辦之「2003水墨新動向」展。
2004	・八十一歲。參加國立雲林科技大學藝術中心舉辦之全國水彩名家聯展。
2005	・八十二歲。參加全國美術展覽會,獲榮譽紀念狀。
2006	・八十三歲。成為南投縣中興新村首期駐村藝術家。
2007	・八十四歲。參加於淡江大學文錙藝術中心舉辦之「四季花卉畫展」聯展。 ・臺灣省政府舉辦「中興新村駐村藝術家——文霽水墨抽象畫、現代雕塑聯展」。
2008	・八十五歲。參加國立中正紀念堂舉辦之臺灣當代水彩大展。
2009	・八十六歲。在國史館臺灣文獻館舉行「文霽——荷心荷境」展。 ・於國立雲林科技大學藝術中心舉辦「文霽回顧展」。
2011	・八十八歲。與林金田在國立國父紀念館二人聯展。 ・在臺北南畫廊舉辦「百年好荷」展。 ・以作品〈參禪〉參加國立臺灣美術館「百歲百畫——臺灣當代畫家邀請展」。
2012	・八十九歲。在臺北土地銀行藝文走廊舉行「荷花百態展」。
2013	・九十歲。與蕭璽在南投縣文化局舉辦二人聯展。
2014	・九十一歲。參加國立國父紀念館舉行之「臺灣美術展」。 ・參加在臺北築空間舉行之「臺灣50現代畫展」。
2016	・九十三歲。參加國立國父紀念館舉行之「臺灣美術展」。
2017	・九十四歲。參加於臺南耘非凡美術館舉辦之「力場與變奏——水墨的跨文化性」聯展。
2020	・九十七歲。《文霽畫集——現代荷花專輯》由藝術家出版社出版。
2021	・九十八歲。《家庭美術館——美術家傳記叢書——明心・垚采・文霽》出版。

參考資料

・王祿松,〈嶽峙淵渟見藝魂——試寫文霽極其畫〉,《文霽畫集》(第二集),臺北:藝術家畫廊,1982,頁1。
・何政廣,〈文霽的藝術〉,《文霽畫集》,臺北:藝術家畫廊,1974,頁2。
・何政廣,《歐美現代美術》,臺北:藝術家出版社,1999。
・李鑄晉,〈早年的國立故宮博物院〉,《八徵耄念:國立故宮博物院八十年的點滴懷想》,臺北:國立故宮博物院,2006,頁65。
・周義雄,〈序文〉,《荷心荷境——文霽畫集》,南投:國史館臺灣文獻館,2009,頁4-5。
・胡寶林,《文霽荷花百態展》,臺北:國立臺灣藝術館,1983。
・祝　祥,《文霽水墨畫具抽象特性》,臺北:臺灣新生報,1973。
・倪再沁,《文霽的繪畫》,臺中:臺灣省立美術館,1999。
・高　準,〈賞荷小記——讀文霽兄所繪的荷花〉,《文霽的繪畫》,臺中:臺灣省立美術館,1999,頁9。
・莊　嚴,《山堂清話》,臺北:國立故宮博物院,1980。
・莊　靈,〈話說北溝故宮〉,《故宮文物月刊》453(2020.12),頁46-54。
・黃冬富編,《臺灣美術團體發展史料彙編2:戰後初期美術團體1946-1969》,臺中:國立臺灣美術館,2019,頁92-221。
・蔡玫芬,〈北溝的故宮——從一封未及寄出的信說起〉,《八徵耄念:國立故宮博物院八十年的點滴懷想》,臺北:國立故宮博物院,2006,頁39。
・鄭善禧,〈文霽的繪畫世界〉,《文霽的繪畫》,臺中:臺灣省立美術館,1999,頁7。
・劉其偉,〈文霽為人們創造快樂〉,印於1981年臺北月生畫廊「文霽水彩畫展」請帖。
・蕭瓊瑞,〈文霽——書寫・山形〉,《臺灣現代美術大系・水墨類:抽象抒情水墨》,臺北:行政院文化建設委員會,2004,頁63-74。

▌感謝:本書承蒙文霽、莊靈授權圖版使用及提供相關資料,以及莊靈、藝術家出版社提供相關資料,特此致謝。

家庭美術館／美術家傳記叢書

明心・墨采・文 霽

陳長華／著

發 行 人｜梁永斐
出 版 者｜國立臺灣美術館
地　　址｜403 臺中市西區五權西路一段 2 號
電　　話｜（04）2372-3552
網　　址｜www.ntmofa.gov.tw
策　　劃｜蔡昭儀、何政廣
審查委員｜黃冬富、謝世英、吳超然、李思賢、廖新田、陳貺怡
　　　　｜潘　播、高千惠、石瑞仁、廖仁義、謝東山、莊明中
　　　　｜林保堯、蕭瓊瑞
執　　行｜林振莖
編輯製作｜藝術家出版社
　　　　｜臺北市金山南路（藝術家路）二段 165 號 6 樓
　　　　｜電話：（02）2388-6715・2388-6716
　　　　｜傳真：（02）2396-5708
編輯顧問｜謝里法、黃光男、林柏亭
總 編 輯｜何政廣
編務總監｜王庭玫
數位後製總監｜陳奕愷
數位藝術製作｜林芸瞳、陳柏升
文圖編採｜王郁棋、史千容、周亞澄、李學佳、蔣嘉惠
美術編輯｜吳心如、王孝嫄、張娟如、廖婉君、郭秀佩、柯美麗
行銷總監｜黃淑瑛
行政經理｜陳慧蘭
企劃專員｜朱惠慈

總 經 銷｜時報文化出版企業股份有限公司
　　　　｜桃園市龜山區萬壽路二段 351 號
電　　話｜（02）2306-6842

製版印刷｜欣佑彩色製版印刷股份有限公司
裝　　訂｜聿成裝訂股份有限公司

初　　版｜2021 年 11 月
定　　價｜新臺幣 600 元

統一編號 GPN　1011001293
ISBN　978-986-532-389-9

國家圖書館出版品預行編目資料

明心・墨采・文　霽／陳長華 著
-- 初版 -- 臺中市：國立臺灣美術館，2021.11
160面：19×26公分（家庭美術館.美術家傳記叢書）

ISBN　978-986-532-389-9　（平裝）

1.文　霽　2.畫家　3.臺灣傳記

940.9933　　　　　　　　　　　110014773